Ocarina 陶笛

完全入門 24課

COMPLETE LEARN TO PLAY OCARINA MANUAL

全世界最簡單的吹奏樂器
帶著陶笛去旅行
適合全家人一起玩的樂器

教學影片

隨掃即看

陳若儀 編著

作者簡介 - 陳若儀

自幼學習鋼琴，2000年開始從事陶笛教學工作，2001年起著手設計不同年齡層的課程，教學以成人教育為主，於禾果音樂、北投、蘆荻等社區大學、公司社團、機關團體教授陶笛，亦於視障音樂文教基金會、啟明學校授課，課程 2010年同時榮獲「臺北市社區大學 99 年度優良課程」及「2010 全國社區大學『藝能類』優質課程」等獎項殊榮。

2006 年成立「Rubato陶笛音樂藝術樂團」，曾擔任華視教育台節目主持人，多次接受廣播電台、電視專訪和演出，現在擔任台北陶笛藝術發展創會理事長、臺灣陶笛文化交流協會理事長、陶笛音樂比賽評審等，同時領有台北市街頭藝人證照，也是台大兒童醫院定期演出的音樂志工。

個人網站：https://portaly.cc/chocolate

本書使用說明

陶笛是靠氣量來調整音準，因此除了吹奏外，節奏的穩定及耳朵的訓練也很重要！

本書一開始並不鼓勵大家使用調音器練習，因為吹奏穩定的氣量比看著調音器練習更為重要，但倘若您已準備好要開始使用調音器，可以先翻至第22課「節拍器、調音器」（P.120），此課有對於節拍器的講解。

陶笛指法圖是協助您在一開始容易吹奏，不過，最終吹奏上仍應訓練以閱讀樂譜及熟練指法為重要工作，切勿全部依賴指法圖喔！

教學影片＆範例音檔

本公司鑑於數位學習的靈活使用趨勢，取消隨書附加之教學光碟，改以QR Code連結影音平台（麥書文化YouTube頻道）的方式。請利用行動裝置掃描書中QR Code，即可立即觀看教學影片。另外也可以至「麥書文化官網」下載MP3壓縮檔（需加入官網免費會員）。

官網音檔下載連結

教學示範播放清單

自序

OCARINA

音樂，是放鬆情緒、調劑身心、紓解壓力的管道之一；但「學習樂器」是許多成年人心中未完成的夢想，卻也造成一股隱形的莫名壓力，想一圓兒時音樂夢，卻又有著各種因素而不敢跨出那一步，那麼，陶笛是您學習音樂的最佳樂器！

2001年，陶笛在台灣並不普及，大部分的人可能連陶笛是什麼都不知道，更別說聽過陶笛的聲音。發現自己最喜愛的樂器，竟然很少人認識它，決定開始「推廣陶笛課程」。

教學初期，在音樂教室、學校社團、救國團、公司行號等單位開設陶笛課程。早期台灣並沒有出版陶笛教材；陶笛CD、相關教學曲譜都只能從日本訂購。但國外曲譜費用很高，於是著手設計適合不同年齡層學生的教材和教學方式，並開設「陶笛師資班」培訓老師們推廣陶笛教學，這本書是將其中適合自學的課程擷取出來並重新加入近幾年教學心得融入而成。

在音樂學習的態度上，人隨著歲月增長，怕犯錯的心態也就更明顯，大部分時候是不斷有人告訴你「你已經長大了應該可以做到」，或者「你應該知道該怎麼做吧……」，在學習上往往會給自己許多莫名的壓力，本課程主要在導引您如何輕鬆、專業地以陶笛進入音樂的殿堂。

陳若儀
（巧克力）

目錄

曲目索引

OCARINA

「●」為附有MP3與影像教學示範之曲目

認識陶笛

 陶笛介紹

　　陶笛一開始是義大利的麵包師傅用烤爐以低溫窯燒製作給小朋友吹奏的小玩具，形狀有鳥兒、小鵝…等等。直到Giuseppe Donati以小鵝的形狀製作出能吹奏Do一La音階的樂器大獲好評後，接著研發出十孔的陶製樂器，因此也以義大利文小鵝「Ocarina」為名。一位奧地利建築師熱衷於製作、推廣陶笛，將它出口至美、南非等地區，也漸漸地傳入亞洲。

　　二十世紀初，二次世界大戰時毀了許多樂器和音樂家，陶笛的製作和推廣也受到影響。陶笛在西洋音樂上被歸為長笛類樂器，大部分長笛類樂器是管狀，而陶笛則是球狀或蛋型；屬於閉管式的球狀樂器。早期陶笛的材料有土、骨頭、果殼…等天然材料，現在大多用陶土製作，也因此有了「陶笛」這個名字。

　　陶笛的起源不容易介定是從那裡開始發展。在考古文物中發現，人類於一萬兩千年前就知道用骨頭鑽孔吹奏出簡單的音。而在中國商周也曾出現類似的蛋形樂器，稱為「壎」或是「塤」。雖然壎的外形和材質跟現在的蛋型陶笛很像，但發音的原理卻不相同，只能說是獨立發展出來的兩種樂器。

 陶笛發展年表

早期	受到南美洲的Aztec人和Maya人做出仿鳥鳴的樂器影響。
6世紀	在祭典上扮演重要的角色，儀式進行中佩戴在身上。（不過當時它的功能仍屬於裝飾，而非於音樂上使用。）
1300年	英國用羚羊角封口製作成一種叫「Gemshorn」的直吹樂器。
1853年	義大利的音樂家Giuseppe Donati發明十孔類似小鵝的樂器，並且以義大利文來替「Ocarina」命名。這也是我們現在看到的潛水艇型陶笛，「Ocarina」成為此類樂器的通用名稱。
1900年	美國開始風行這項樂器，因為形狀像番薯，而給予「甜番薯」的名稱。
1928年	日本人明田川孝先生改良義大利式的「Ocarina」，成為十二孔「Ocarina」。一直到現在，「Ocarina」仍為日本普遍的樂器。
1940年	第二次世界大戰，美軍為提高士氣，軍隊發名塑膠製陶笛並且改為八孔的形式。
1960年	英國數學家John Taylor發明了四孔的「Ocarina」，可以吹奏一個八度音；後來一位雕塑家BarBarry Jenning依Taylor的四孔改良為最多可以到七孔的陶笛。也就是我們現在常看到的四孔、六孔陶笛（也稱為圓形陶笛、蛋型陶笛）。



台灣的陶笛發展

早期	可於民俗藝品店看到秘魯樣式的陶笛,但大多是沒有音階的裝飾品。
1990年	蔡宗翰師傅研究製造有音階的陶笛。
1994年	張志名師傅研究開發有音準的六孔陶笛,而後開始製作手工陶笛。
2001年	陳若儀老師開始研發一系列不同年齡的陶笛教學課程。
2003年	台灣第一位陶笛演奏家游學志先生發行台灣首張陶笛專輯。
2006年	台灣第一部陶笛教學節目「陶笛Do Re Mi」於華視教育台播映,由陳若儀、林世唐、竇永華三位老師拍攝。
2007年	台灣第一位複管陶笛演奏家許浩倫先生發行台灣首張複管陶笛專輯。

陶笛種類

(1)造型陶笛:

四孔到六孔不等,觀光區可見到,大多無定調。

(2)六孔陶笛:

又稱圓形陶笛或是蛋型陶笛,可以吹奏10度音。

（3）義大利十孔陶笛：

有11度音，少了低音的兩個孔，高音指法與十二孔陶笛不同。外型像紅蘿蔔。

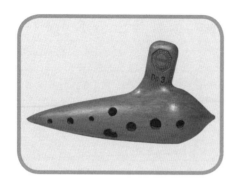

（4）義大利雙管陶笛：

音域有限，雙管一起吹奏搭配不同指法可產生不同音程的和聲。

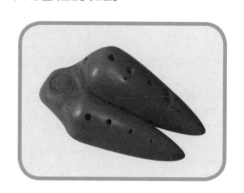

（5）十二孔陶笛：

又稱潛水艇陶笛或槍型陶笛，可吹奏13度音。

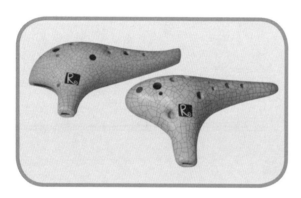
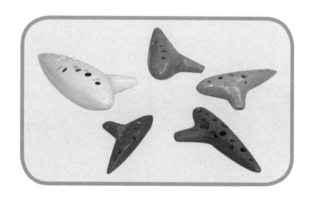

（6）手工陶笛：

音色因不同師傅製作而有不同特色，圖為日本森之音陶笛－橫澤功、台灣育詩陶笛－張志名、笛園－李生鴻、庫龍陶笛－潘國隆、宗翰陶笛－蔡宗翰。

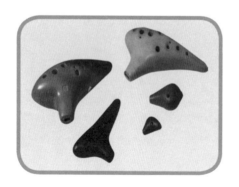
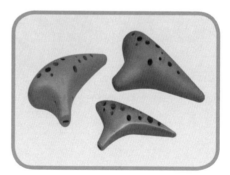

（7）是誠陶笛：

由陳金續老師所自創研發的獨特指法，可吹奏13—16度音。

（8）祕魯陶笛：

表面有不同的圖騰，以裝飾為主，比較少拿來吹奏。

（9）塑膠陶笛：

優點是不容易摔破。

（10）雙管陶笛：

擴充陶笛原本的音域，可吹奏18度音，也能夠吹奏和聲。

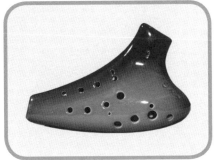

（11）三管陶笛：

可吹奏21度音，亦可吹奏和聲。

陶笛組

體積越小的陶笛聲音越高；體積越大的陶笛聲音越低沈。專業的演奏者，為了表現出樂曲的最佳音色或者是擴寬音域，會在適當的地方換陶笛吹奏，因此，通常會準備不同調性和音域的陶笛吹奏。

一組陶笛分為高音音域的C調、F調、G調，中音音域的C調、F調、G調和低音音域的C調陶笛，他們的名稱從高音至低音排列如下圖：

高音（Soprano）	SC（1C）	SG（2G）	SF（3F）
中音（Alto）	AC（4C）	AG（5G）	AF（6F）
低音（Bass）	BC（7C）		

陶笛組的音域分別如下：

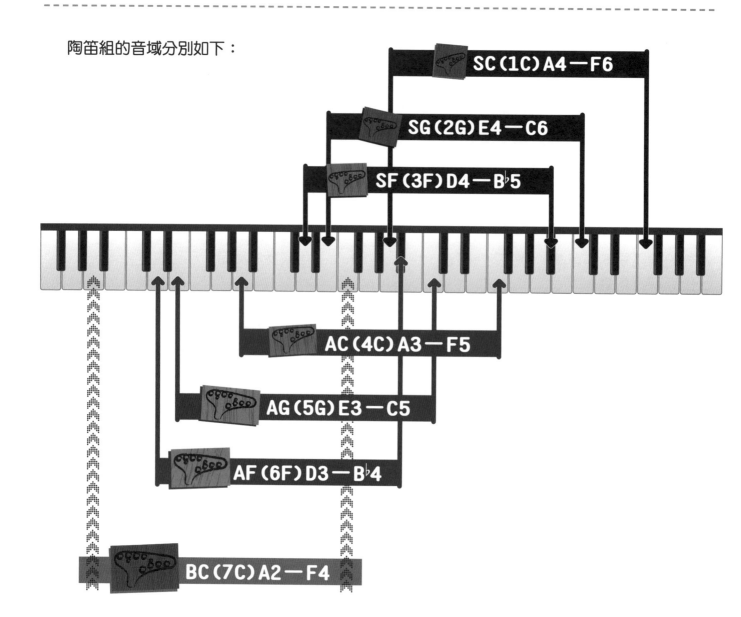

依樂曲或樂團合奏所需，還有更低音的8G、9F、10C陶笛。

低音G調陶笛（8G）

低音F調陶笛（9F）

低音C調陶笛（10C）

握笛方式

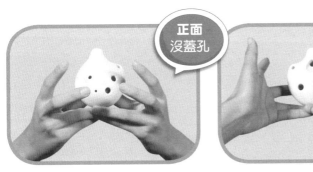

正面
沒蓋孔

背面
沒蓋孔

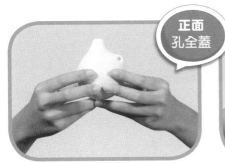

正面
孔全蓋

背面
孔全蓋

六孔陶笛握笛法：

（1）吹嘴朝上。

（2）雙手無名指、小指併攏扶住陶笛底部。

（3）雙手大拇指蓋住陶笛後面的兩孔。

（4）雙手食指以指腹蓋住靠近吹口的兩孔。

（5）雙手中指以指腹蓋住下方的兩孔。

（6）手指關節稍微彎曲，放鬆的按孔。

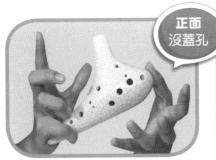

正面
沒蓋孔

背面
沒蓋孔

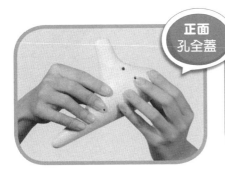

正面
孔全蓋

背面
孔全蓋

十二孔陶笛握笛法：

（1）將吹嘴朝向自己。

（2）左手手心朝向自己，右手手心朝外。

（3）雙手大拇指蓋住後面兩孔，其餘的手指蓋住前面八個笛孔，雙手的中指小孔不用蓋。

（4）以指腹輕蓋每一個孔，切勿太用力。

（5）吹奏時，右手食指勿靠住吹嘴。

陶笛的吹奏方式

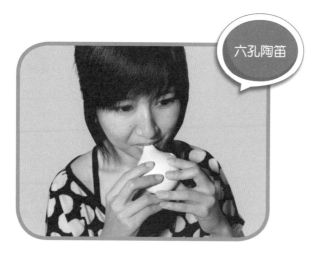

六孔陶笛

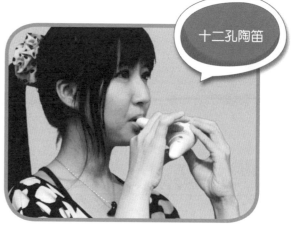

十二孔陶笛

吹口含法：

（1）將吹嘴放在兩唇間門牙前。

（2）不可以用牙齒咬住吹嘴，也不可以整個含在嘴內。

1. 運舌：

吹奏每個音都要運動舌頭，稱為「運舌」。吹奏時彷彿唸Tu（ㄊㄨ）音，舌頭在上下牙齒間來回運動。運舌方式、吹奏方式有很多種，但剛開始必須先學會最基本的單吐音。

（1）以Tu（ㄊㄨ）音作為基本練習。

（2）運舌時的氣流不需太強，需根據每個音的音高調整氣量。

（3）唸唸看Tu（ㄊㄨ） Du（ㄉㄨ），舌頭有動才是「運舌」；Hu（ㄏㄨ） Wu（ㄨ），舌頭沒有動即不是「運舌」。

（4）現在開始試著唸：Tu----Tu----Tu-----Tu-----Tu----Tu----Tu----Tu----Tu----Tu----Tu。

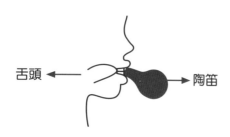

舌頭 ← → 陶笛

起音：陶笛吹嘴在牙齒外，雙唇間。

吹氣。

止音。

2. 運氣（腹式呼吸法）：

以「腹式呼吸法」吹奏，把氣吸到肚子裡，因為肚子比較大可容納的氣量較多。換氣時只需將嘴巴打開，不用刻意吸氣，刻意吸氣容易覺得喘或者影響後面的拍子。以下有幾個方式可練習把氣吸到肚子裡：

將手放在腹部彎腰吸氣，感覺吸氣的時候肚子會鼓起來。

蹲下來抱著肚子吸氣。

躺在床上自然的呼吸，感覺肚子吸氣時的起伏。

吹奏前可練習吐細細長長的氣，幫助自己訓練肺活量。

3. 運指：

手指靈活是吹奏陶笛的關鍵之一，因此平時沒有吹奏時可以練習一些幫助手指的運動。以手指模仿腳的踏步，手指需彎彎的並離開桌面，才有運動效果。

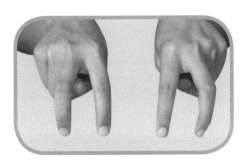

1. 預備動作

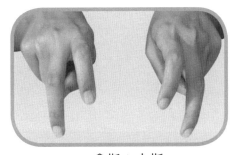

2. 食指＋中指

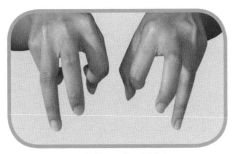

3. 中指＋無名指

4. 無名指＋小指

● 為蓋住的孔

圖示				
C指法	6̣	#6̣=♭7̣	7̣	1
F指法	3̣	4̣	#4̣=♭5̣	5̣
G指法	2̣	#2̣=♭3̣	3̣	4̣
圖示				
C指法	#1=♭2	2	#2̣=♭3̣	3
F指法	#5̣=♭6̣	6̣	#6̣=♭7̣	7̣
G指法	#4̣=♭5̣	5̣	#5̣=♭6̣	6̣
圖示				
C指法	4	#4=♭5	5	#5=♭6
F指法	1	#1=♭2	2	#2=♭3
G指法	#6̣=♭7̣	7̣	1	#1=♭2
圖示				
C指法	6	#6=♭7	7	i
F指法	3	4	#4=♭5	5
G指法	2	#2=♭3	3	4
圖示				
C指法	#i=♭ẋ	ẋ	#ẋ=♭ẋ	ẋ
F指法	#5=♭6	6	#6=♭7	7
G指法	#4=♭5	5	#5=♭6	6

圖示	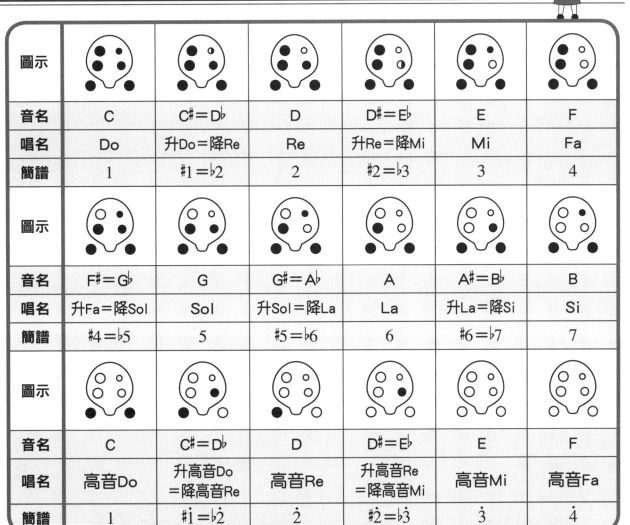	
C指法	$\dot{4}$	
F指法	$\dot{1}$	
G指法	♯6=♭7	

六孔陶笛指法表

圖示						
音名	C	C♯=D♭	D	D♯=E♭	E	F
唱名	Do	升Do=降Re	Re	升Re=降Mi	Mi	Fa
簡譜	1	♯1=♭2	2	♯2=♭3	3	4
圖示						
音名	F♯=G♭	G	G♯=A♭	A	A♯=B♭	B
唱名	升Fa=降Sol	Sol	升Sol=降La	La	升La=降Si	Si
簡譜	♯4=♭5	5	♯5=♭6	6	♯6=♭7	7
圖示						
音名	C	C♯=D♭	D	D♯=E♭	E	F
唱名	高音Do	升高音Do =降高音Re	高音Re	升高音Re =降高音Mi	高音Mi	高音Fa
簡譜	$\dot{1}$	♯$\dot{1}$=♭$\dot{2}$	$\dot{2}$	♯$\dot{2}$=♭$\dot{3}$	$\dot{3}$	$\dot{4}$

「●」為蓋住的孔，「◑」為蓋一半的孔

註：本書內容所使用的簡譜數字與樂曲簡譜，若無特別標示為何調，皆為C大調的固定調簡譜之表示。六孔陶笛上沒有低音Si、低音La、高音Fa，因此只能靠氣量調整，全蓋的Do輕吹當作低音Si，全放的高音Mi用力吹當作高音Fa。

認識音符

聲音是看不見的，每個音符的長度也看不出來，我們把音符化成看得見的線條，以全音符當作「1」來做比較，會發現每個音符都是上面那個音符的一半，而音符的名稱也從音符本身所佔的時值而來。

音符名稱	五線譜	時值	簡譜記法	音符長度	拍長
全音符	𝅝	1	5 - - -		4拍
二分音符	𝅗𝅥	1/2	5 -		2拍
四分音符	♩	1/4	5		1拍
八分音符	♪	1/8	<u>5</u>		1/2拍
十六分音符	𝅘𝅥𝅯	1/16	<u>5</u>		1/4拍

休止符名稱	五線譜	時值	簡譜記法	休止符長度	拍長
全休止符	▬	1	0000		4拍
二分休止符	▬	1/2	00		2拍
四分休止符	𝄽	1/4	0		1拍
八分休止符	𝄾	1/8	<u>0</u>		1/2拍
十六分休止符	𝄿	1/16	<u>0</u>		1/4拍

 # 簡譜、音名、唱名

1. 簡譜：唸法同唱名，低音在數字下方加上一點，高音在數字上方加上一點。

簡譜	6̣	7̣	1	2	3	4	5	6	7	i̇	2̇	3̇	4̇
音名	A	B	C	D	E	F	G	A	B	C	D	E	F
唱名	La	Si	Do	Re	Mi	Fa	Sol	La	Si	Do	Re	Mi	Fa

2. 音名：用來命名樂曲中所使用的調性（例如：C大調）或者和弦名稱（例如：G和弦），音名是固定不變的，不論所吹奏的樂曲調性為何，音名都不會改變。

3. 唱名：唱名會隨樂曲不同調性而改變，任何一個音都可以當作Do。例如：C大調時會把C唱作Do；而G大調時會把G唱作Do。

 # 五線譜視譜法

以下就介紹三種視譜法：

1. 所有的Do：如果記得所有Do的位置，就不用一個一個音慢慢數，也比較不會數錯！高音譜與低音譜是對稱的，看出關聯了嗎？

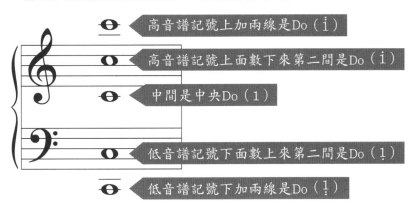

高音譜記號上加兩線是Do（i̇）

高音譜記號上面數下來第二間是Do（i̇）

中間是中央Do（1）

低音譜記號下面數上來第二間是Do（1）

低音譜記號下加兩線是Do（1̣）

2.線上的音：利用我們的雙手，五隻手指代表五線譜的五條線，以五隻手指就能記憶五線譜上的音符。把右手當高音譜，左手當低音譜，雙手大拇指朝下，試著背背看吧！

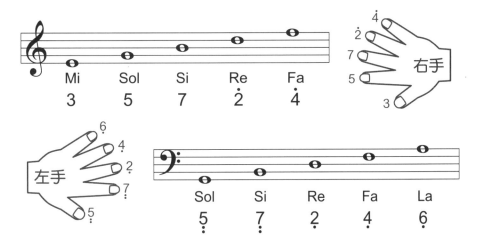

	Mi	Sol	Si	Re	Fa
	3	5	7	2̇	4̇

	Sol	Si	Re	Fa	La
	5̣	7̣	2	4	6

陶笛**17**

3.間上的音： 我們可以接續上一個視譜法，五隻手指代表五線譜的線，那麼兩隻手指間的位置就代表五線譜間上的音。

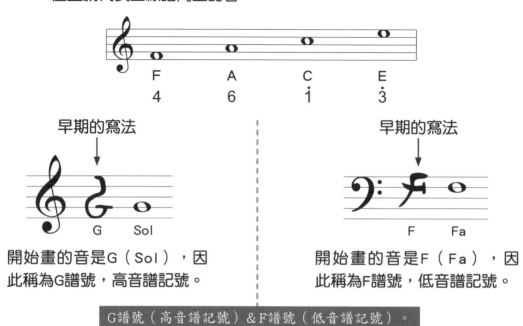

F	A	C	E
4	6	i	3

早期的寫法

開始畫的音是G（Sol），因此稱為G譜號，高音譜記號。

早期的寫法

開始畫的音是F（Fa），因此稱為F譜號，低音譜記號。

G譜號（高音譜記號）&F譜號（低音譜記號）。

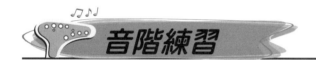

六孔陶笛音階練習： 吹奏前，雙手無名指和小指併攏靠在陶笛下方支撐陶笛。

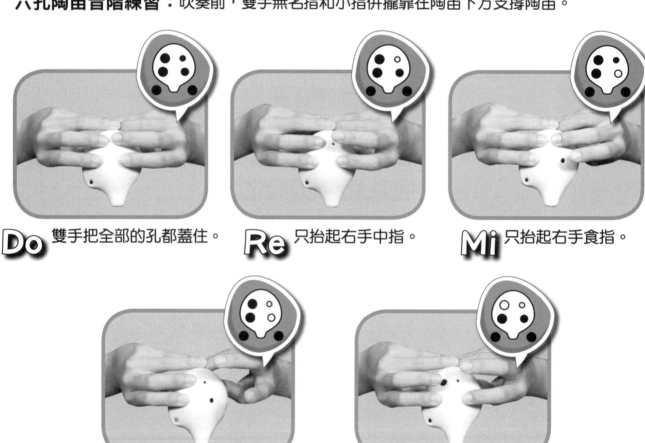

Do 雙手把全部的孔都蓋住。

Re 只抬起右手中指。

Mi 只抬起右手食指。

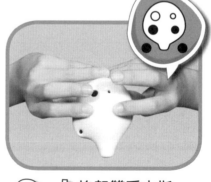

Fa 抬起右手中指和食指。（右手比YA）

Sol 抬起雙手中指。

十二孔陶笛音階練習：吹奏前，雙手以指腹蓋住陶笛孔。

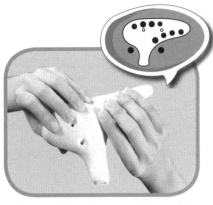

Do 雙手把全部的孔蓋起來，只有雙手中指前面的小孔不要蓋住。

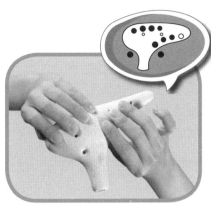

Re 把右手小指抬起來。

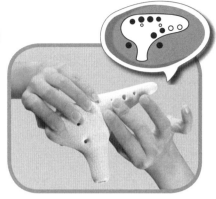

Mi 把右手小指、無名指抬起來。

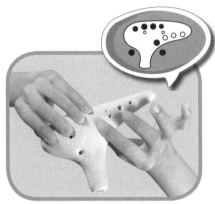

Fa 接續Mi指法，將右手中指抬起來。

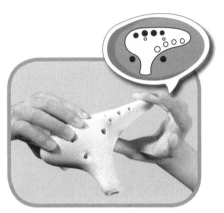

Sol 右手四指全部抬起不蓋孔，但小指需勾住陶笛笛尾。

上行與下行音階

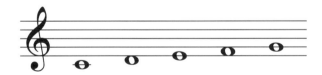

一個一個音往上Do、Re、Mi、Fa、Sol 叫做上行。

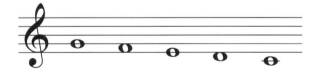

一個一個音往下Sol、Fa、Mi、Re、Do 叫做下行。

　　吹奏時一定要「放鬆」，從練習音階開始讓自己試著放鬆，並且注意每一個陶笛孔是否有蓋滿，蓋孔時不需用力，很用力的蓋孔反而容易因為不當力道使指腹的肉往左或往右，而沒有把笛孔蓋滿。長音只需在第一個拍點運舌，並持續送氣，如「Tu-----」。換氣時將嘴巴打開，不必用力吸一口氣。

唱譜

唱譜是幫助自己視譜最好的方式，先不用管音唱得準不準或好不好聽，只要把每一個音的唱名唱出來即可，記得邊打拍子邊唱譜喔！

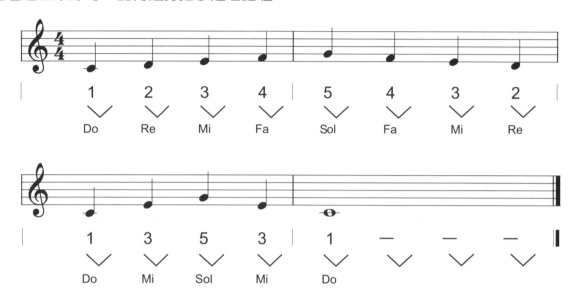

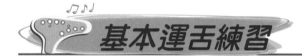

基本運舌練習

記得吹奏每一個音，都要「Tu」的運舌喔！

固定拍&節奏

第2課

拍子是音樂中很重要的元素，如果演奏一首樂曲沒有正確的節奏或拍子，就會變得忽快忽慢，可能很少人聽得出來你吹奏的是什麼樂曲。因此吹奏時一定要練習用腳打拍子或者在心裡打拍子。有些人聽音樂時會誤把節奏或旋律當作拍子，這樣打出來的拍子非固定拍。在本課中會教你如何打出固定拍，及學習多種節奏！

 數拍子

1. 用手數拍子：將雙手手心上下相對，一手在上一手在下。拍打時，一下一上呈現V字的線條即為「一拍」。

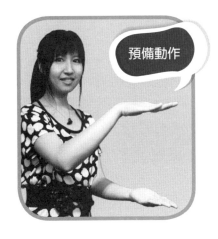
預備動作

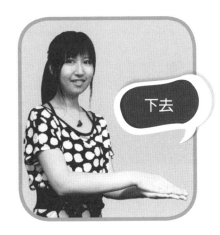
下去

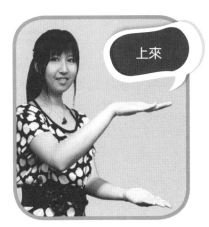
上來

2. 用腳數拍子：預備動作為腳跟著地、腳尖抬起，打拍子時利用腳尖一上一下呈現V字線條，即為「1拍」。

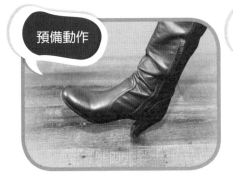
預備動作

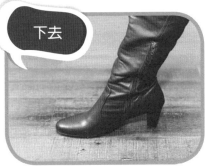
下去

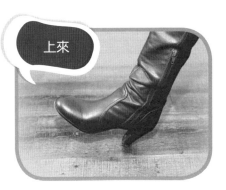
上來

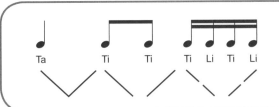

固定不變的是拍子，會變的是節奏。為了記每一種節奏的拍長，我們給這些節奏另一個名稱，之後的課程會介紹不同的節奏型態。

試著唸唸看以下節奏：

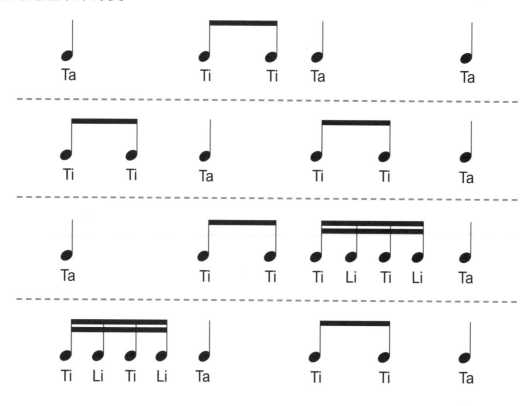

Ta

Ti Ti Ta Ta

Ti Ti Ta Ti Ti Ta

Ta Ti Ti Ti Li Ti Li Ta

Ti Li Ti Li Ta Ti Ti Ta

在唸不同的節奏時，需要一個穩定的固定拍，才能正確無誤得唸出該節奏的音符長度；你可以用手或是腳一邊打固定拍一邊念節奏。

 音階練習

| 1 — — — | 2 — — — ˅ | 3 — — — | 4 — — — ˅ |
| Tu ——— | Tu ——— 換氣 Tu ——— | Tu ——— 換氣 |

| 5 — — — | 4 — — — ˅ | 3 — — — | 2 — — — ˅ |
| Tu ——— | Tu ——— 換氣 Tu ——— | Tu ——— 換氣 |

| 1 2 3 4 | 5 4 3 2 ˅ | 1 2 3 2 | 1 — — — |
| Tu Tu Tu Tu | Tu Tu Tu Tu 換氣 Tu Tu Tu Tu Tu ——— |

瑪莉小羊

C指法 4/4拍

♫01

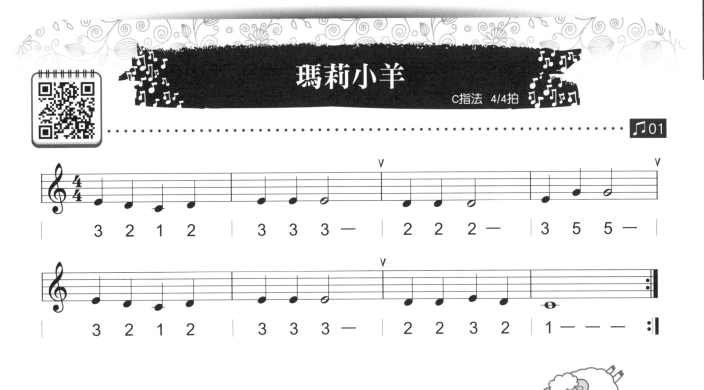

貝多芬第九號交響曲

（歡樂頌）

C指法 4/4拍

曲／貝多芬

♫02

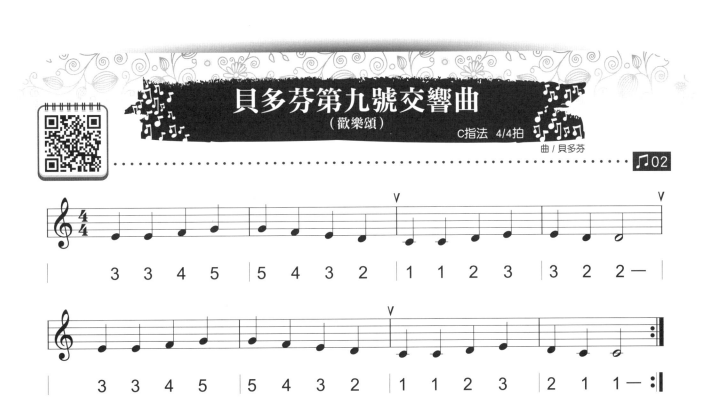

練習曲

練習曲通常是針對吹奏時的某個部份而設計,例如:節奏、指法等。雖然不如樂曲好聽但卻非常重要,如果沒有時間練習,先吹奏練習曲再吹樂曲,呈現的效果會更好。

 指法

六孔陶笛C調音階:接續P.18,以下為La－高音Mi的指法。

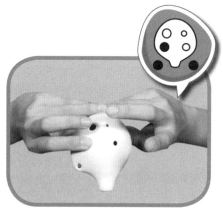

La 前面只蓋左手食指。

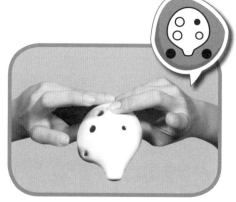

Si 前面只蓋右手中指。
（最小的孔）

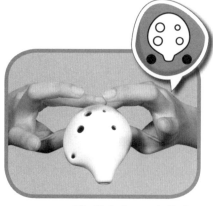

高音Do 雙手食指及中指抬起不蓋孔。

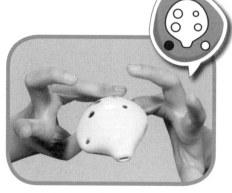

高音Re 接續高音Do的指法,再將右手大拇指打開。

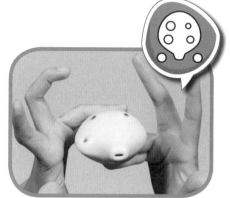

高音Mi 前後全部的孔都不蓋,雙手小指及無名指需扶好陶笛。

十二孔陶笛C調音階：接續P.19，以下為La－高音Fa的指法。

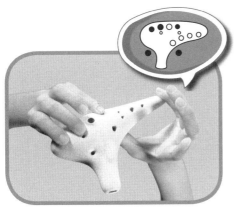

La 抬左手無名指，左手小指不要抬起。

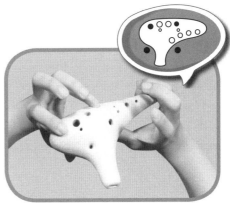

Si 接續La音指法，再將左手中指抬起。

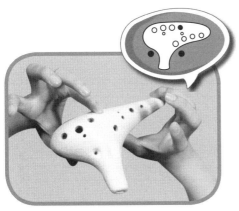

高音 Do 抬左手食指，此時只剩下雙手大拇指及左手小指蓋在孔上，可用右手小指扶住陶笛笛尾。

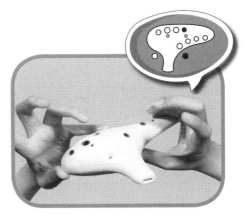

高音 Re 打開左手大拇指，並把左手大拇指放在陶笛左側。

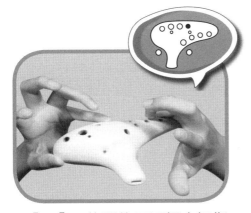

高音 Mi 放開後面兩個大拇指孔，左手大拇指放在左側，右手小指勾住陶笛尾端，只剩左手小指蓋著。

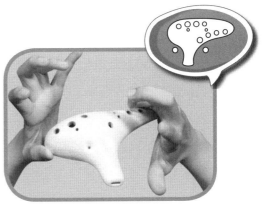

高音 Fa 放開左手小指（所有的陶笛孔全放），右手小指勾住笛尾支撐陶笛。

音階練習

（1）音階練習Ⅰ：以吹奏音階來熟悉指法。

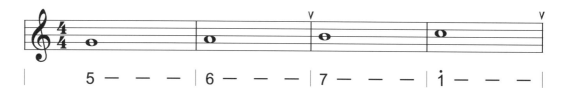

5 — — — | 6 — — — | 7 — — — | i̇ — — — |

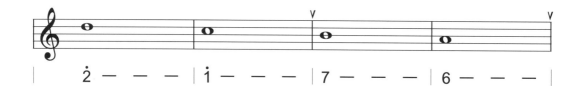

2̇ — — — | i̇ — — — | 7 — — — | 6 — — — |

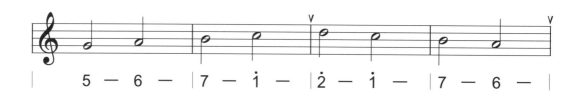

5 — 6 — | 7 — i̇ — | 2̇ — i̇ — | 7 — 6 — |

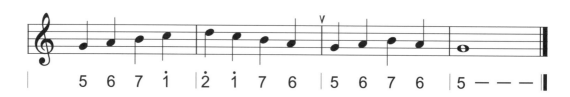

5 6 7 i̇ | 2̇ i̇ 7 6 | 5 6 7 6 | 5 — — — |

隨堂筆記 MEMO

（2）音階練習 II：音階練習是最不需要記憶的旋律，以音階來練習不同節奏，以將注意力集中在正確的節奏。

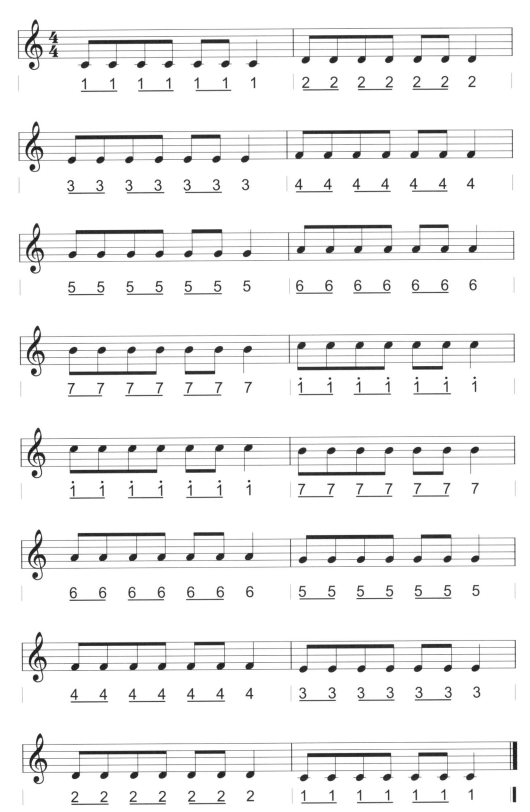

（3）音階練習 III：吹奏時請注意八分音符兩個音要平均，不可一長一短。雖然是乏味的練習，但可加強運舌和穩定的拍長。假使整首練習曲都能穩定且正確的吹奏，才是真的理解這個節奏。

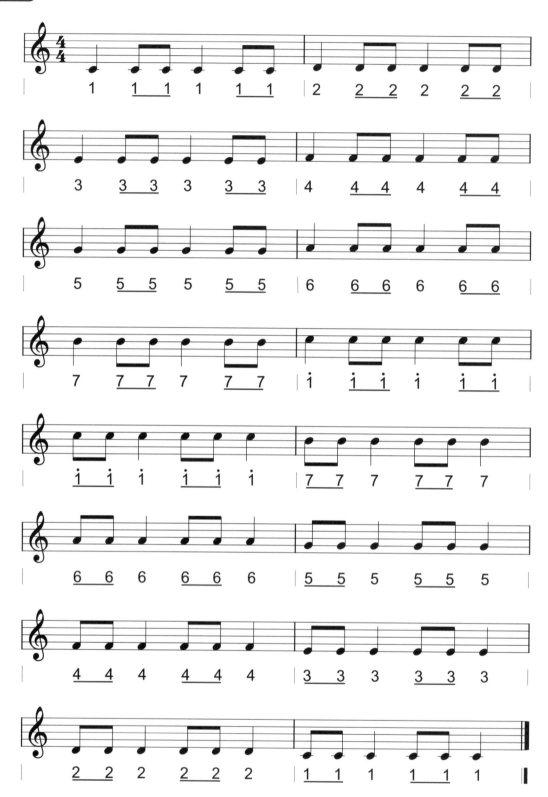

小蜜蜂

C指法 4/4拍

吹奏時記得腳打固定拍，切勿照著節奏打喔！

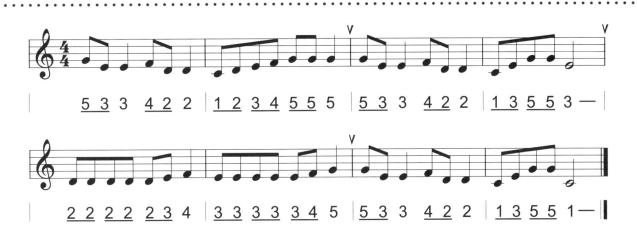

```
5 3 3  4 2 2 | 1 2 3 4 5 5 5 | 5 3 3  4 2 2 | 1 3 5 5 3 —
2 2 2 2 2 3 4 | 3 3 3 3 3 4 5 | 5 3 3  4 2 2 | 1 3 5 5 1 —
```

小星星

C指法 4/4拍
曲 / 莫札特

每個音都要運舌（Tu），這樣曲子才好聽。

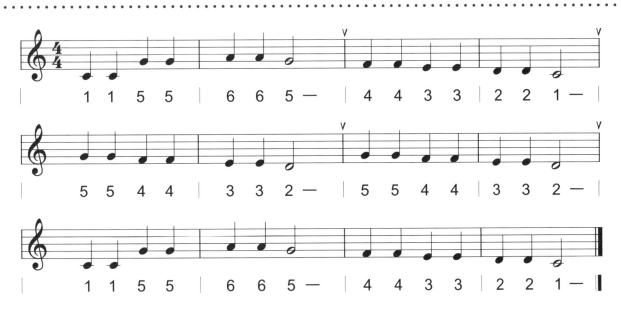

```
1 1 5 5 | 6 6 5 — | 4 4 3 3 | 2 2 1 —
5 5 4 4 | 3 3 2 — | 5 5 4 4 | 3 3 2 —
1 1 5 5 | 6 6 5 — | 4 4 3 3 | 2 2 1 —
```

陶笛29

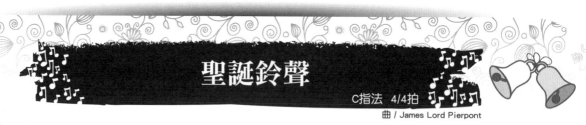

聖誕鈴聲

C指法 4/4拍
曲 / James Lord Pierpont

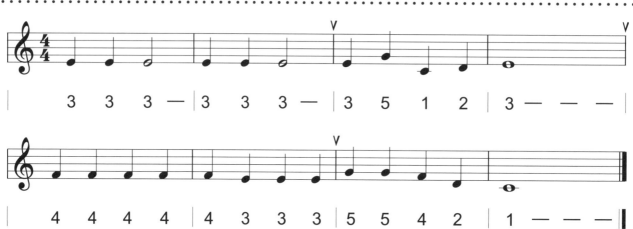

| 3 | 3 | 3 — | 3 | 3 | 3 — | 3 | 5 | 1 | 2 | 3 — — — |

| 4 | 4 | 4 | 4 | 4 | 3 | 3 | 3 | 5 | 5 | 4 | 2 | 1 — — — |

波斯市場

C指法 4/4拍
曲 / Albert William Ketelbey

這首曲子指法跳得比較遠，可以先分句練習再吹奏全曲。

♪03

| i̇ | i̇ | i̇ | 6 5 | 6 5 3 | 3 — | 6 | 6 | 6 | 5 3 | 5 3 2 | 2 — |

| i̇ | i̇ | i̇ | 6 5 | 6 5 3 | 3 — | 2 | 6 | 3 | 2 3 | 1 — — — |

拍號

拍號

一般在樂曲中常見的拍號有以下幾種：

以四分音符為一拍，每小節有兩拍。

2/4拍常出現在進行曲。

以四分音符為一拍，每小節有三拍。

3/4拍常出現在圓舞曲、華爾滋或是小步舞曲中。

以四分音符為一拍，每小節有四拍。

4/4拍是最常見的拍號，常在兒歌、流行歌曲中出現。

所有拍號第一拍一定是強拍（重拍），但是不同的拍號，呈現出來的感覺也會不同。

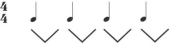

拍子填空

請填入音符，使每小節的拍子與拍號相同。例如：

小天使

C指法 4/4拍
曲 / 鈴木靜一

♫04

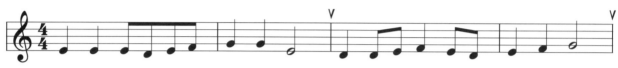

3 3	3 2 3 4	5 5 3 —	2 2 3 4	3 2	3 4 5 —
昨 天	晚 上 我 又	夢 見 到	有 一 個 小	天 使	對 我 說

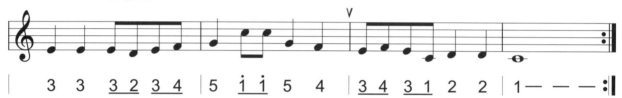

3 3	3 2 3 4	5 1 1 5 4	3 4 3 1 2 2	1 — — —
他 說	我 是 一 個	可 愛 的 寶 寶	他 要 幫 我 常 祈	禱

練習吹奏

1 7 1	1 7 1	1 1 7 1	1 7 1 7 1
輕吹	輕吹		

六孔陶笛指法

低音Si＝

Do指法再將氣量放輕吹，靠氣量減弱的方式來吹奏Si的聲音

有些六孔陶笛在前面四個孔的內側還有一個小孔，那麼可以蓋住此小孔吹奏低音Si。

十二孔陶笛指法

低音Si＝

全蓋的Do＋右手中指小孔

吹奏低音Si的時候，右手中指要抬起來往前蓋孔（右手中指同時蓋住大孔以及小孔），不要以手指往前推，這樣很容易蓋不滿，聲音也比較不好聽。

小步舞曲

C指法 3/4拍
曲 / 巴哈

吹奏一小節三拍的樂曲時，可先唸「123123」，記得中間不可以停頓，三拍很容易因有停頓而變成四拍。穩定固定拍後，試著先打拍子唱譜再吹奏。此曲有許多上行和下行的音階，樂曲中也有重複的旋律。

♫05

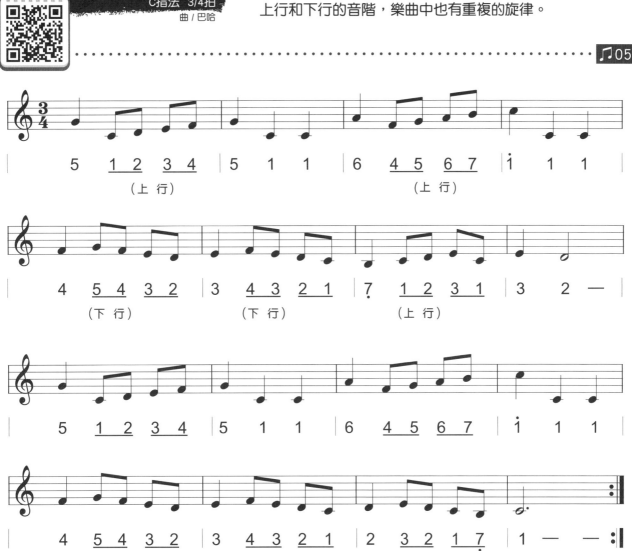

音符類型

 附點音符

在音符的右側加一個點,這樣的音符稱為「附點音符」。附點音符的拍長＝自己本身的音符長度＋自己本身音符長度的一半。例如:

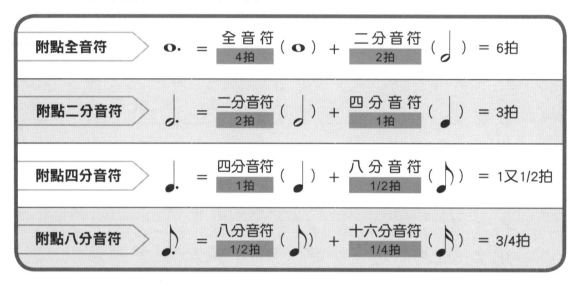

附點全音符	𝅝. =	全音符 (𝅝) [4拍] + 二分音符 (𝅗𝅥) [2拍] = 6拍
附點二分音符	𝅗𝅥. =	二分音符 (𝅗𝅥) [2拍] + 四分音符 (♩) [1拍] = 3拍
附點四分音符	♩. =	四分音符 (♩) [1拍] + 八分音符 (♪) [1/2拍] = 1又1/2拍
附點八分音符	♪. =	八分音符 (♪) [1/2拍] + 十六分音符 (♬) [1/4拍] = 3/4拍

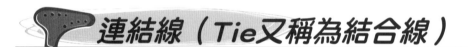 連結線(*Tie*又稱為結合線)

連結線用來連接兩個相同的音,把這兩個音變成一個音且拍長會相加延長。我們以 1 ⌒ 1 1 為例,以下有兩種解讀(數拍)方式。

第一種解讀方式:

因為連結線會將前後連結音的拍長相加,如果以附點音符來表示的話,即為1 · 1(拍長＝1拍半＋半拍),一般在吹奏時很容易將一拍半吹得太長或太短,因此我們以節奏唸法來記住他的長度。

通常吹奏兩個相同的音符,中間要留一點空隙,以不影響下一拍為主。

第二種解讀方式：

我們先把一拍唸做 1 m（諧音：嗯），以手或腳打拍子時一下一上，下去唸1、上來唸m

即為一拍。一小節四拍則可唸作 ，因此我們可將例子唸作

1 　・　1
1 m 2 m 　　。

切分音（Syncopation）

5 5⌒5 5 以連結線連接兩個相同的音，這個音符就變成一拍。 5　5　5 這樣的節奏

稱之為「切分音」，節奏可唸為 （Ti Ta Ti）。比較長的音符節奏較重，因此切分音會改

變原本的強弱常態，也就是暫時的強弱易位。

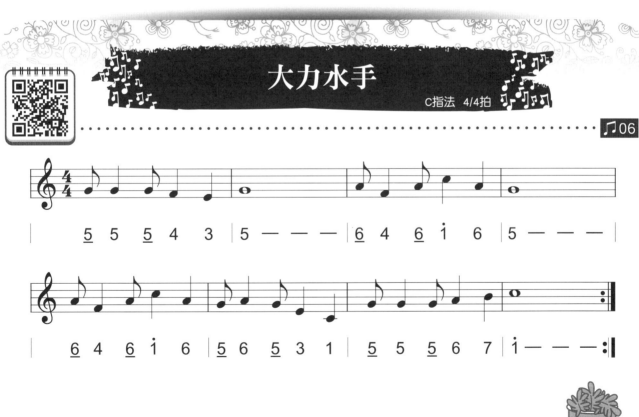

大力水手

C指法　4/4拍

♩06

5 5 5 4 3 │ 5 — — — │ 6 4 6 i 6 │ 5 — — — │

6 4 6 i 6 │ 5 6 5 3 1 │ 5 5 5 6 7 │ i — — — :‖

康康舞

C指法　4/4拍
曲／雅克·奧芬巴赫

此曲可分段練習：

1. 2 4 3 2　　　　2. 5 6 3 4
3. 1 1 7 6 5 4 3 2　　4. 1 5 2 3 1

先練習這幾句，這首樂曲就變簡單囉！

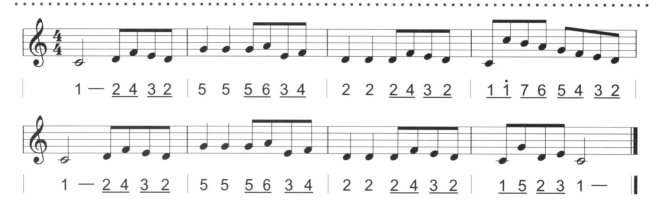

1 — 2 4 3 2 ｜ 5 5 5 6 3 4 ｜ 2 2 2 4 3 2 ｜ 1 1 7 6 5 4 3 2

1 — 2 4 3 2 ｜ 5 5 5 6 3 4 ｜ 2 2 2 4 3 2 ｜ 1 5 2 3 1 —

朋友
我永遠祝福你

C指法　4/4拍
團康歌曲

此曲低音La，不在六孔陶笛音域內。

♫07

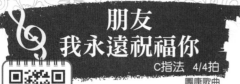

1 1 3 2 1 6 1 ｜ 1 — — — ｜ 5 5 1 6 5 3 5 ｜ 5 — — —
朋 友 我 永 遠 祝 福 你　　　朋 友 我 永 遠 祝 福 你

5 5 1 6 5 ｜ 3 3 3 5 3 2 ｜ 1 1 3 2 1 6 1 ｜ 1 — — —
祝 福 你 健 康　祝 福 你 快 樂　朋 友 我 永 遠 祝 福 你

十二孔陶笛指法

低音La指法＝
全蓋的Do＋雙手中指小孔

吹奏低音La時，氣量要更輕，雙手中指抬起來往前蓋孔（雙手中指同時蓋大孔和小孔），不要以手指往前推，這樣容易蓋不滿，聲音也比較不好聽。

Do Re Mi

C指法 4/4拍

♫08

1· 2 3· 1 | 3 1 3 — | 2· 3 4 4 3 2 | 4 — — — |

3· 4 5· 3 | 5 3 5 — | 4· 5 6 6 5 4 | 6 — — — |

5· 1 2 3 4 5 | 6 — — — | 6· 2 3 4 5 6 | 7 — — — |

7· 3 4 5 6 7 | i — — i 7 | 6 4 7 5 | i — — — |

第 **6** 課

反覆記號 I

 反覆記號

在一首樂曲中，通常會有重複出現的旋律，此時我們可使用反覆記號，讓曲譜看起來較為簡短。只要看到 ‖: :‖ 這個記號，中間被包起來的旋律就要再吹奏一次。

樂譜可能出現的情況	吹奏順序
‖: A \| B \| C \| D :‖	A B C D A B C D
‖: A \| B :‖ C \| D ‖	A B A B C D
\| A \| B ‖: C \| D :‖	A B C D C D
‖: A \| B :‖: C \| D :‖	A B A B C D C D
\| A \| B :‖ C \| D ‖	A B A B C D
\| A \| B \| C \| D :‖	A B C D A B C D
\| A \| B \| C :‖ D ‖ (1. 2.)	A B C A B D

棕色小壺

C指法 4/4拍
曲 / 葛蘭米勒改編美國民謠

♫09

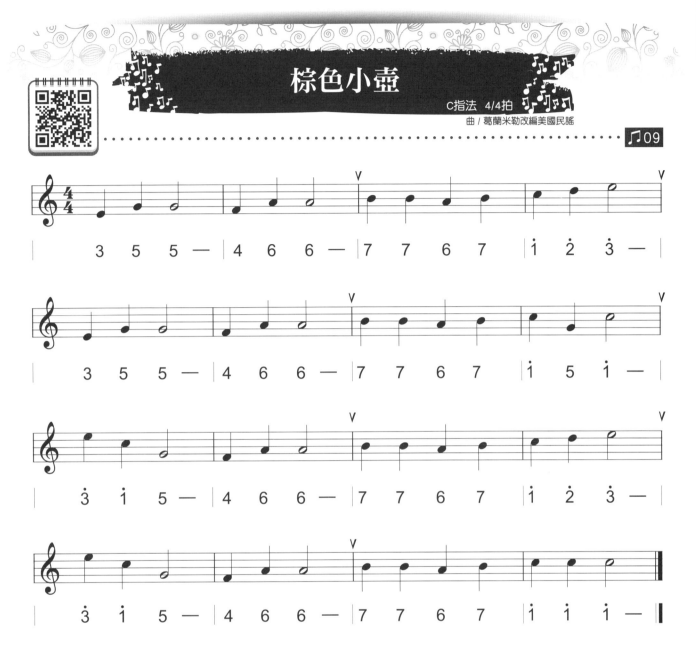

3 5 5 — | 4 6 6 — | 7 7 6 7 | i̇ 2̇ 3̇ — |

3 5 5 — | 4 6 6 — | 7 7 6 7 | i̇ 5 i̇ — |

3̇ i̇ 5 — | 4 6 6 — | 7 7 6 7 | i̇ 2̇ 3̇ — |

3̇ i̇ 5 — | 4 6 6 — | 7 7 6 7 | i̇ i̇ i̇ — |

六孔陶笛指法	十二孔陶笛指法
高音Mi＝	高音Mi＝
所有笛孔全部都放開，除了雙手無名指和小指扶住陶笛外，其餘手指不要靠在陶笛上。	高音Mi指法只蓋左手小指，左手大拇指扶在左側，右手大拇指完全放開，右手小指扶在陶笛尾端。

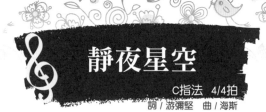

靜夜星空

C指法 4/4拍
詞 / 游彌堅 曲 / 海斯

吹奏時，注意高低音的氣量，低音記得氣量輕一點。

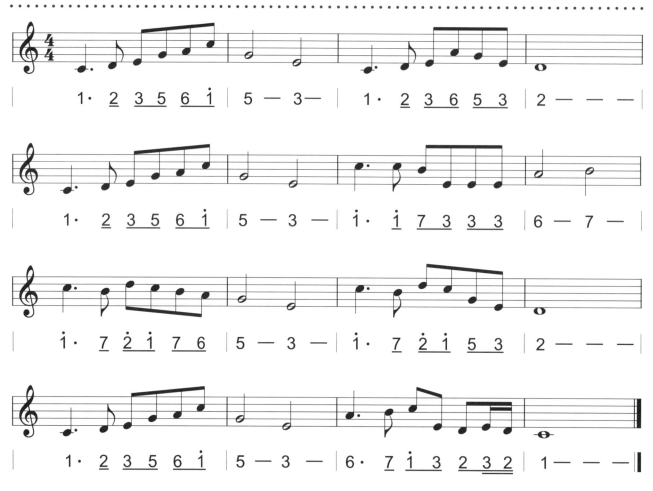

| 1· 2 3 5 6 i | 5 — 3 — | 1· 2 3 6 5 3 | 2 — — — |

| 1· 2 3 5 6 i | 5 — 3 — | i· i 7 3 3 3 | 6 — 7 — |

| i· 7 2 i 7 6 | 5 — 3 — | i· 7 2 i 5 3 | 2 — — — |

| 1· 2 3 5 6 i | 5 — 3 — | 6· 7 i 3 2 3 2 | 1 — — — |

 ## 圓滑線(Slur) & 延音線(Tie)

圓滑線：連結兩個不同的音，遇到圓滑線只有前面的第一個音要運舌，被圓滑線連接的其他音符不用運舌。

只有Do要運舌，Re就只要換指法並不用運舌。

延音線：又稱「連結線」或「結合線」，連結兩個相同高音的音，後方的音不需再運舌，拍長是把兩音的時值加起來（數拍方法可參考P.34）。

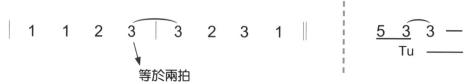

等於兩拍

大長今 - 呼喚

C指法 3/4拍

曲 / 李時佑、林世賢

記得 |: :| 反覆記號中間的旋律要再吹奏一次。

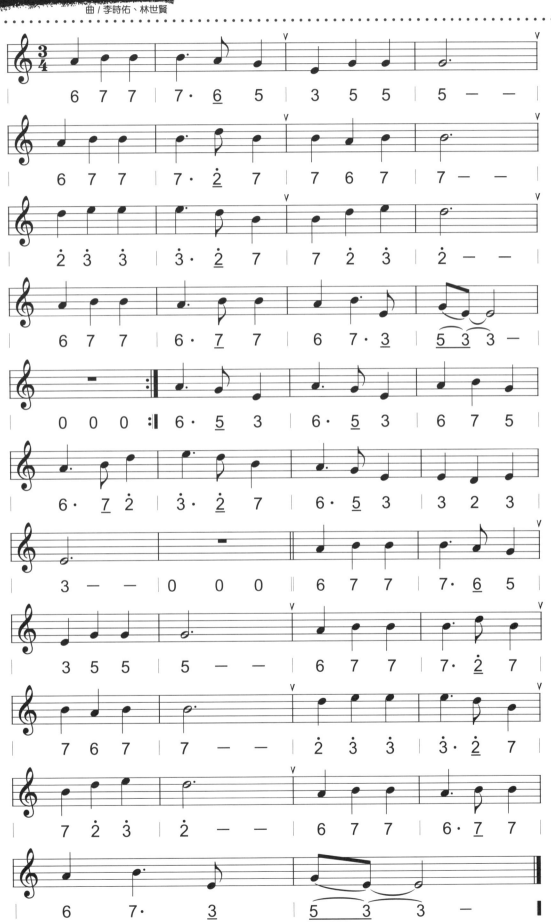

休止符

升降記號

1. 升記號	♯ 原本的音再升高一個半音。
2. 降記號	♭ 原本的音再降低一個半音。
3. 還原記號	♮ 吹奏原本的音。

例如

| 4 | ♯4 | 4 | ♮4 |
| 原Fa | 升Fa | 升Fa | 原Fa |

升降記號只有在同一小節中有效，除非出現連結線，如下：

| ♯4 | 5 | ♮4 | ♯4 | | 4 | 5 | ♯4 | 4 | |
| 升Fa | 原Sol | 原Fa | 升Fa | | 原Fa | 原Sol | 升Fa | 升Fa | |

| ♯4 | 5 | ♮4 | ♯4 | 4 | 5 | ♯4 | 4 | |
| 升Fa | 原Sol | 原Fa | 升Fa | 升Fa | 原Sol | 升Fa | 升Fa | |

同音異名

♯4 = ♭5	Sol指法＋半音孔 （右手無名指）
♯5 = ♭6	La指法＋半音孔 （右手無名指）
♯6 = ♭7	Si指法＋半音孔 （右手無名指）

半音孔 （右手無名指）

補充說明：並不是所有陶笛的半音孔都在右手無名指，有些陶笛在右手中指，有些是同時蓋右手中指和中指小孔。建議可以對著調音器吹奏，以確定手中陶笛正確的指法。

♯4 = ♭5	Sol指法＋半音孔 （右手中指）
♯5 = ♭6	La指法＋半音孔 （右手中指）
♯6 = ♭7	前面只蓋第二小的孔 （右手食指）

半音孔 （右手中指）

此指法為例外，需特別注意！

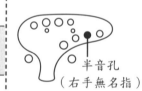

	#2=♭3		#5=♭6			
#1=♭2		#4=♭5		#6=♭7		
1	2	3	4	5	6	7

音效練習曲

音效練習曲

在我們周遭時常會聽到許多不同的聲音，你有注意到他們是有旋律的嗎？現在來練習吹奏看看以下這幾段旋律：

曲名	旋律
清潔樣樣行	⌒1 2 2 2 2 2 5 0
好樂迪KTV	0 1 4 ♭7 6 5 4
Nice澎澎	6· 5 5 1 0 0
7-11 & 萊爾富	3 1 0 0 0
加倍加倍潔	3 5 6 5 5 1 0
就是家樂福	6 5 7 6 0 5
We Are Family	4 5 6 2 1
全家(1981-2022)	6 5 2 5 6 2 2 ｜ 6 7 6 2 5 —
寶島眼鏡	6 6 5 5 6 7 ｜ 1 — 0 0
健康交給白蘭氏	0 3 5 7 6 5 3 ♯4 4 ｜ 5 — 0 0
必勝客(23939889)	0 3 5 3 5 3 7 7 7 ｜ 5 — 0 0
Jorge And Mary	1 — ♭7 1 6 ｜ 6 — 0 0

休止符

休止符在樂曲中扮演了重要的角色，如果一首樂曲中間都沒有休息，一直吹奏、一直吹奏，可能容易覺得疲累。在練習樂曲時遇到休止符不能因為不用發出聲音就快速省略或忽視它，這樣會使得樂曲忽快忽慢的讓人聽不懂；也不能直接吹奏長音蓋過它喔！

陶笛 **43**

我們先來做幾個簡單的練習：遇到一拍休止符「𝄽」時，你可以唸作「停」；半拍休止符「𝄾」時，你可以唸作「嗯」，一邊打固定拍一邊唸唸看。

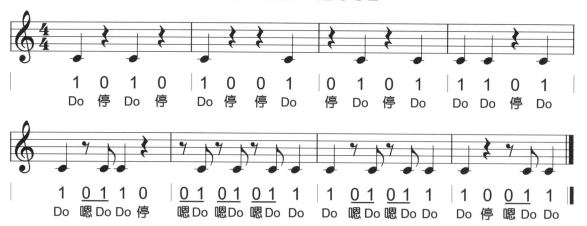

1 0 1 0 | 1 0 0 1 | 0 1 0 1 | 1 1 0 1 |
Do 停 Do 停　Do 停 停 Do　停 Do 停 Do　Do Do 停 Do

1 0 1 1 0 | 0 1 0 1 0 1 1 | 1 0 1 0 1 1 | 1 0 0 1 1 |
Do 嗯 Do Do 停　嗯 Do 嗯 Do 嗯 Do Do　Do 嗯 Do 嗯 Do Do　Do 停 嗯 Do Do

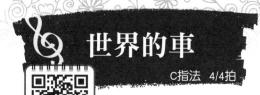

世界的車

C指法　4/4拍

看到反覆記號 𝄆 𝄇 要記得反覆，第一遍吹奏時 ⌐1.⌐ 已經吹奏過了，所以反覆時，要記得跳到 ⌐2.⌐。 吹奏順序可參考P.38。

♪10

3 4 0 5 0 6 0 4 | 6 5 4 0 i̇ | 4 — — — | 4 3 2 3 |

3 4 0 5 0 6 0 4 | 6 5 4 0 i̇ | 4 — — — | 4 3 2 3 |

4· 1̲ 1 — | 4· 1̲ 1 — | 4· 1̲ 1· 2̇ | i̇ ♭7 6 5 |

4· 1̲ 1 — | 6· 3̲ 3 4 | 2̇ — — — | 4 3 2 3 :𝄇

⌐2.⌐
4 — 5 — | 4 — — — ‖

讓我們看雲去

C指法 4/4拍

詞／鍾麗莉 曲／黃大城

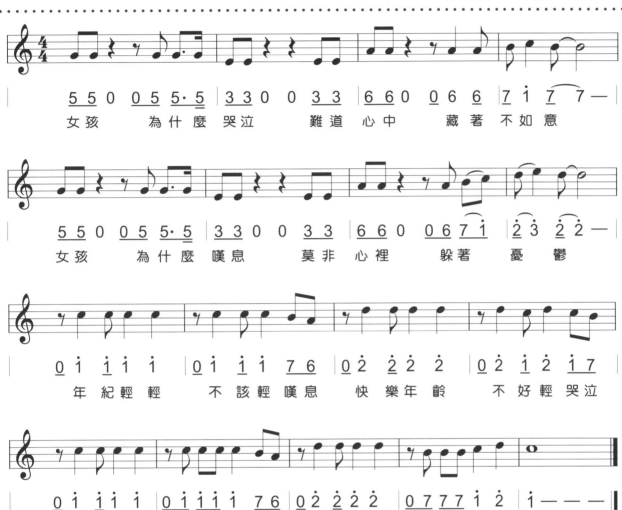

5 5 0　0 5 5·5 ｜ 3 3 0　0 3 3 ｜ 6 6 0　0 6 6 ｜ 7 1 7　7 — ｜
女孩　　為什麼哭泣　　難道 心中　　藏著 不如意

5 5 0　0 5 5·5 ｜ 3 3 0　0 3 3 ｜ 6 6 0　0 6 7 1 ｜ 2 3　2 2 — ｜
女孩　　為什麼嘆息　　莫非 心裡　　躲著 憂鬱

0 1　1 1 1 ｜ 0 1　1 1 7 6 ｜ 0 2　2 2 2 ｜ 0 2　1 2 1 7 ｜
年紀輕輕　　不該輕嘆息　　快樂年齡　　不好輕哭泣

0 1　1 1 1 ｜ 0 1 1 1 1　7 6 ｜ 0 2　2 2 2 ｜ 0 7 7 7 1 2 ｜ 1 — — — ｜
拋開憂鬱　　忘了那不如意　　走出戶外　　讓我們看雲　去

馬蹄音

吹奏以十六分音符為單位的節奏時，會吹出「噠噠噠噠、噠噠噠噠」的感覺，因為很像馬蹄的聲音，所以稱為「馬蹄音」。

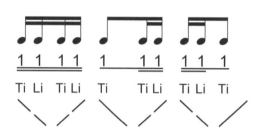

練習

三度音練習曲Ⅰ： 此練習曲有助於靈活運指，先從慢的速度開始再漸漸加快，有空時要常練習喔！

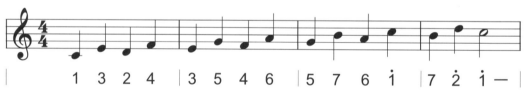

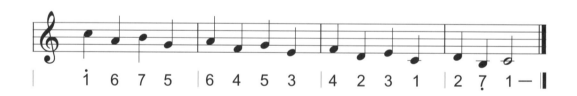

三度音練習曲Ⅱ： 延伸剛剛的練習，現在加上十六分音符吹奏看看。

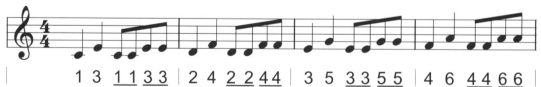

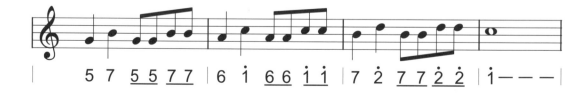

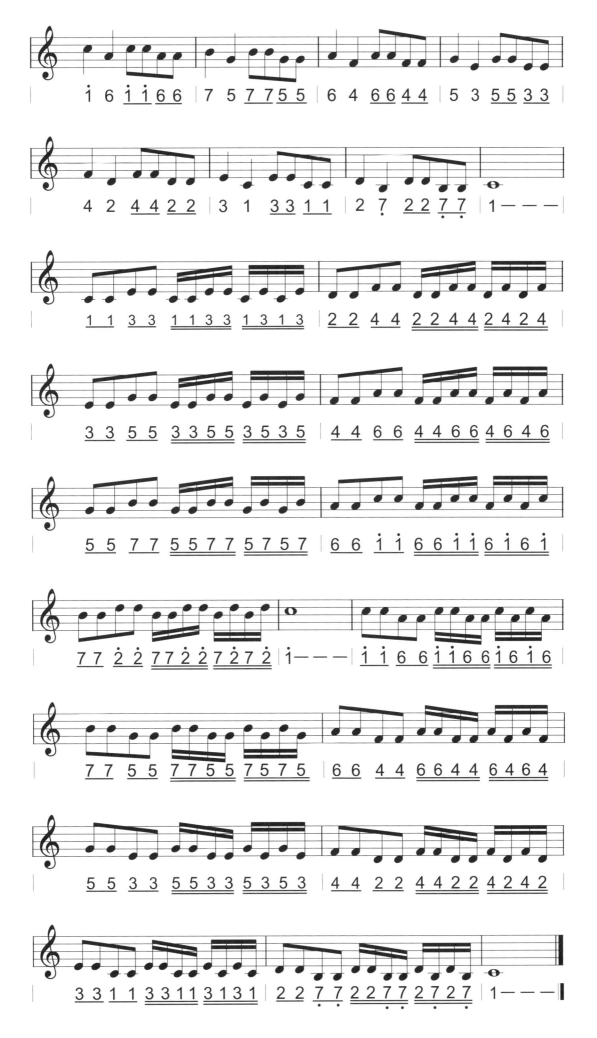

掀起你的蓋頭來

C指法 2/4拍

曲 / 王洛

剛接觸這樣的節奏，很容易吹得忽快忽慢或亂了拍子，試著先唸節奏再吹奏，可以穩定的唸節奏，運舌也會比較正確。

♪11

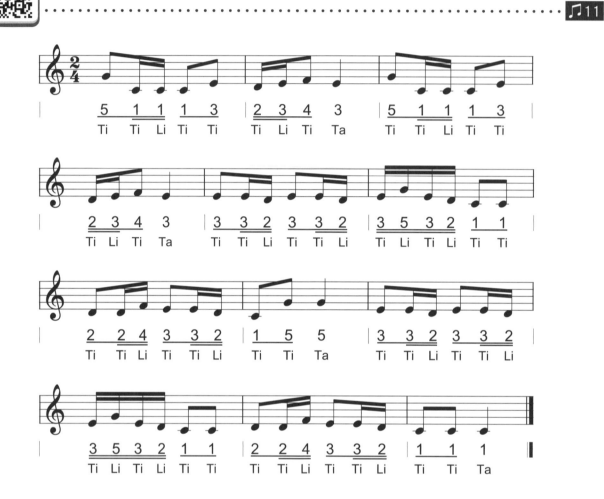

```
2/4
5    1  1  1   3  │ 2  3  4   3  │ 5    1  1  1   3  │
Ti   Ti Li Ti  Ti   Ti Li Ti  Ta   Ti   Ti Li Ti  Ti

2   3  4   3  │ 3  3  2  3  3  2 │ 3  5  3  2  1  1 │
Ti  Li Ti  Ta   Ti Ti Li Ti Ti Li  Ti Li Ti Li Ti Ti

2   2  4  3  3  2 │ 1   5   5  │ 3  3  2  3  3  2 │
Ti  Ti Li Ti Ti Li  Ti  Ti  Ta   Ti Ti Li Ti Ti Li

3  5  3  2  1  1 │ 2  2  4  3  3  2 │ 1   1   1  │
Ti Li Ti Li Ti Ti  Ti Ti Li Ti Ti Li  Ti  Ti  Ta
```

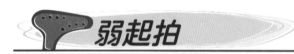

弱起拍

每一小節的第一拍一定是強拍，因此只要不是從第一拍開始的樂曲就稱之為「弱起拍」。吹奏弱起拍的樂曲，一定要記得先數前面的預備拍。例如：從第四拍才開始吹奏的樂曲，吹奏前要空下前面沒有音符的三拍。

聖者進行曲

C指法　4/4拍

這首曲子除了要注意是弱起拍外，也要在心裡數拍子，弱起拍的特性，會有一直循環的感覺，因此可以反覆的練習。

♫12

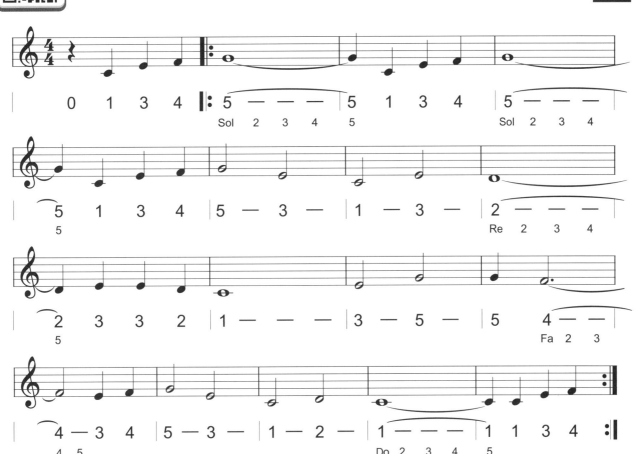

先練習數拍子吧！

$\frac{4}{4}$　1　1　2　3　3 — — —

數拍子：Mi　2　3　4　5

$\frac{3}{4}$　1　2　3　2　3　4　4 — —

數拍子：Fa　2　3　4

六孔陶笛指法

高音Fa全部放開，用力吹。（其實六孔陶笛沒有高音Fa這個音，但能用較重的氣量讓高音Mi升半音，近似高音Fa。）

十二孔陶笛指法

左手大拇指扶著　　　右手小指勾住笛尾

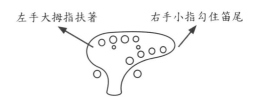

高音Fa全部放開，左手大拇指放在陶笛左側、右手小指勾住陶笛尾端。吹奏高音時要注意氣量，氣量太重會容易有氣音。

我是不是你最疼愛的人

C指法　4/4拍

```
3· 3 3 2 1 | 3 — 3 2 1 | 5 — 5 3 5 | 1 — — 0 |
從  來 就 沒 冷 過 因 為 有 你 在 我 身 後
```

```
6· 6 6 6 5 4 | 6 — 6 5 4 | 5· 4 3 — — 0 0 0 0 |
你  總 是 輕 聲 的 說 黑 夜 有 我
```

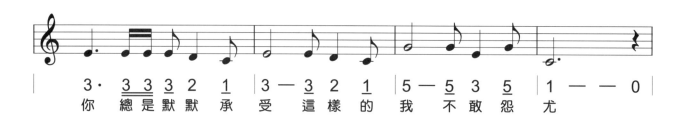

```
3· 3 3 3 2 1 | 3 — 3 2 1 | 5 — 5 3 5 | 1 — — 0 |
你  總 是 默 默 承 受 這 樣 的 我 不 敢 怨 尤
```

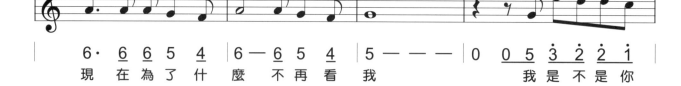

```
6· 6 6 5 4 | 6 — 6 5 4 | 5 — — — 0 0 5 3 2 2 1 |
現 在 為 了 什 麼 不 再 看 我          我 是 不 是 你
```

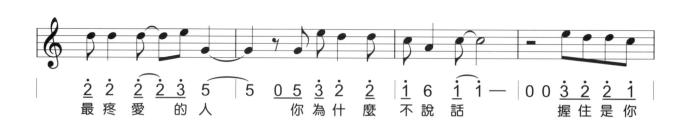

```
2 2 2 2 3 5 | 5 0 5 3 2 2 2 | 1 6 1 1 — | 0 0 3 2 2 1 |
最 疼 愛 的 人   你 為 什 麼 不 說 話     握 住 是 你
```

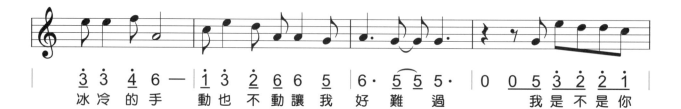

```
3 3 4 6 — | 1 3 2 6 6 5 | 6· 5 5 5· | 0 0 5 3 2 2 1 |
冰 冷 的 手 動 也 不 動 讓 我 好 難 過   我 是 不 是 你
```

50 陶笛24課

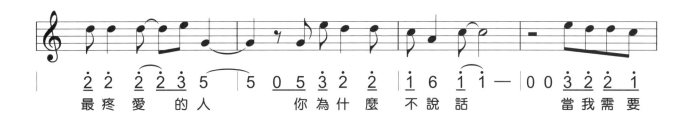

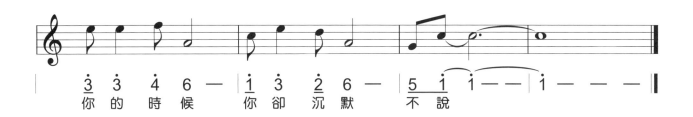

運舌方式

運舌方式

除了在P.12提到，吹奏時每個音都要運舌（Tu）的方式外，還有許多其他的吹奏方式。以下介紹常使用的運舌方式（「‧」為運舌、「—」為運氣）：

非圓滑奏（Non Legato）

這是最普遍的演奏法，如果沒有特別指定，一般都是以這種方法吹奏。

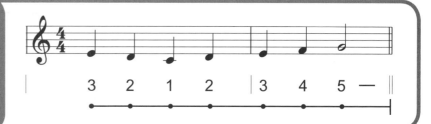

圓滑奏（Legato）

在圓滑線的第一個音運舌，把氣維持到線內的最後一個音，中間不間斷，也不需運舌，保持氣量平均。

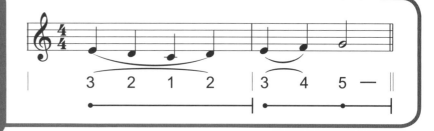

斷奏（Staccato）

又稱為「跳音」或「頓音」，通常使用在較輕快的樂曲中，吹出的音符長度只有譜上拍長的一半或更短。

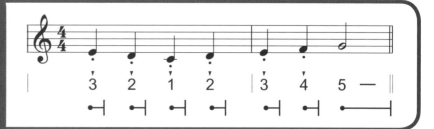

持音（Portato）

運舌法與非圓滑很相似，每一個音符稍微斷開，有點加重語氣的感覺。

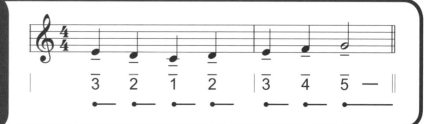

練習 | ：

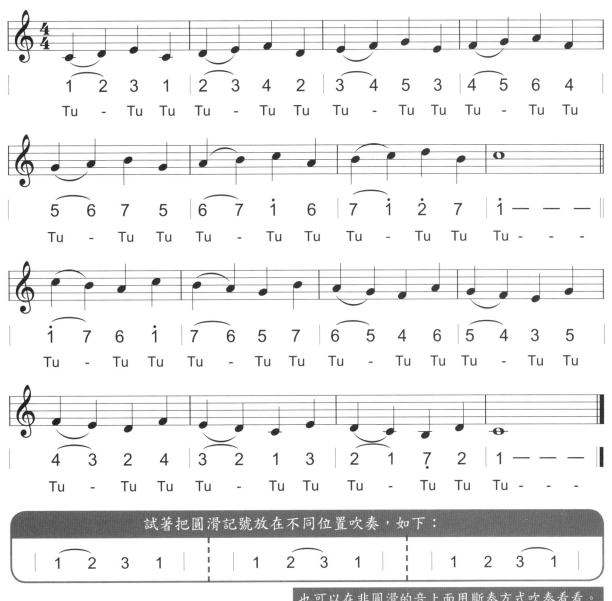

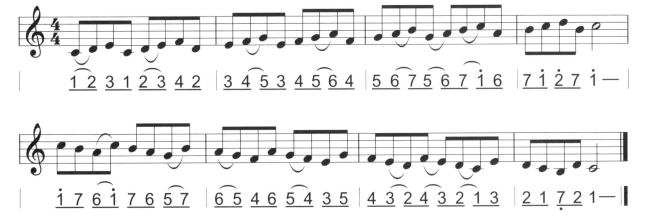

練習 II：

平安夜

C指法　3/4拍
曲 / Franz Gruber

♫13

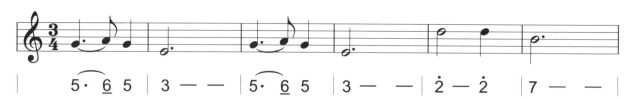

| 5· 6 5 | 3 — — | 5· 6 5 | 3 — — | 2̇ — 2̇ | 7 — — |

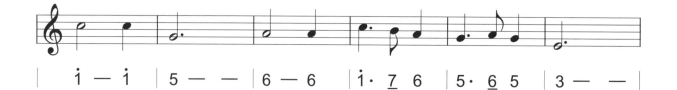

| 1̇ — 1̇ | 5 — — | 6 — 6 | 1̇· 7 6 | 5· 6 5 | 3 — — |

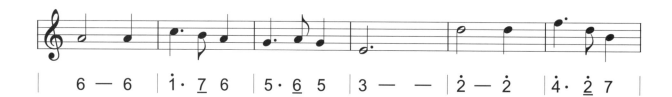

| 6 — 6 | 1̇· 7 6 | 5· 6 5 | 3 — — | 2̇ — 2̇ | 4̇· 2̇ 7 |

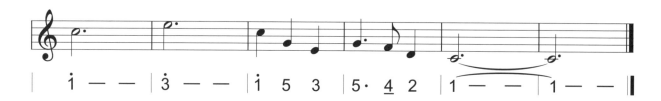

| 1̇ — — | 3̇ — — | 1̇ 5 3 | 5· 4 2 | 1 — — | 1 — — |

六孔陶笛指法

\#1̇＝♭2̇
高音升Do＝
高音Re指法＋最小的孔（右手中指）
PS.有些陶笛是右手食指

 or

十二孔陶笛指法

\#1̇＝♭2̇
高音升Do＝
高音Re指法＋右手無名指
（也可以左手中指作為替代指法）

耶誕老人進城來

C指法 4/4拍

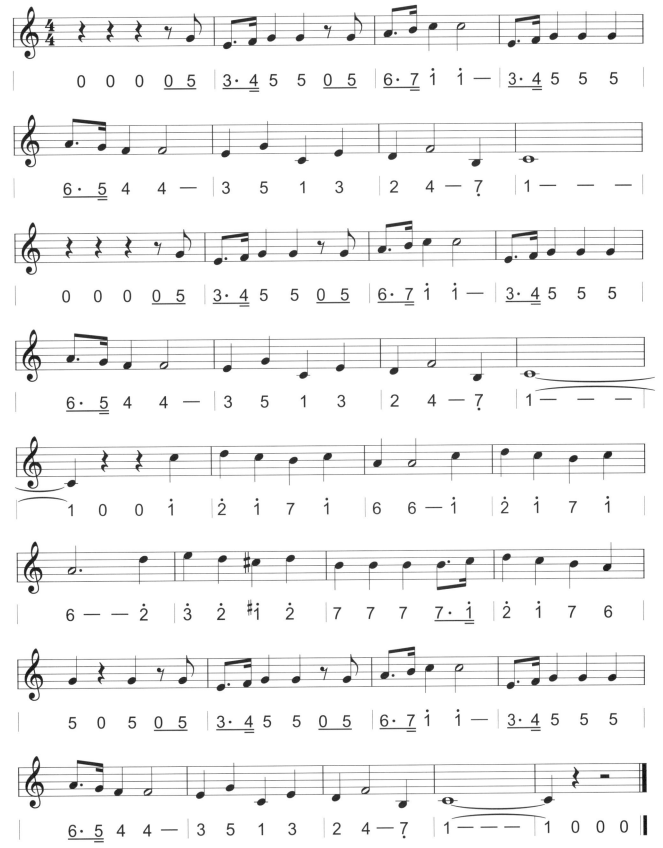

反覆記號

　　樂曲中時常會有重複的旋律，為了減少曲譜頁面或者便於演奏者閱讀，曲譜編排會出現「反覆記號」，演奏者只需依循著記號的指示找到開始，跳到下一段或結束的位置即可。

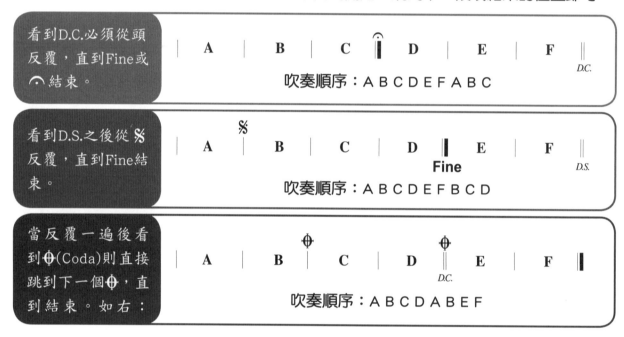

看到D.C.必須從頭反覆，直到Fine或 ⌒ 結束。	‖ A ‖ B ‖ C ⌒ D ‖ E ‖ F ‖ D.C. 吹奏順序：A B C D E F A B C
看到D.S.之後從 𝄋 反覆，直到Fine結束。	𝄋 ‖ A ‖ B ‖ C ‖ D ‖ E ‖ F ‖ D.S. Fine 吹奏順序：A B C D E F B C D
當反覆一遍後看到 ⊕(Coda)則直接跳到下一個⊕，直到結束。如右：	⊕　　　　　⊕ ‖ A ‖ B ‖ C ‖ D ‖ E ‖ F ‖ D.C. 吹奏順序：A B C D A B E F

練習

| ‖ A ‖ B ‖ C ‖ D ⌒ E ‖ F ‖ D.C. |
| （1）吹奏順序： Ans |

| 𝄋
‖ A ‖ B ‖ C ‖ D ‖ E ‖ F ‖ D.S.
Fine |
| （2）吹奏順序： Ans |

| ⊕　　　　　⊕
‖ A ‖ B ‖ C ‖ D ‖ E ‖ F ‖ D.C. |
| （3）吹奏順序： Ans |

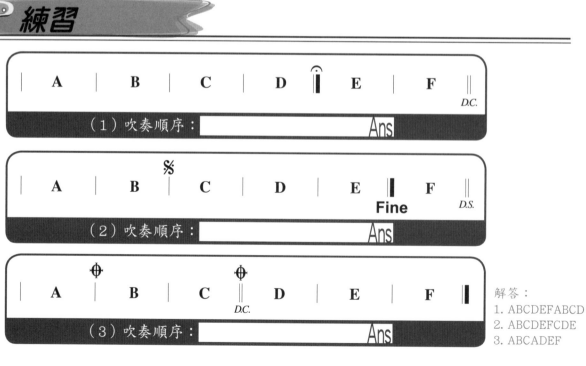

解答：
1. ABCDEFABCD
2. ABCDEFCDE
3. ABCADEF

Over The Rainbow

C指法 4/4拍
曲 / Harold Arlen

看到D.C.從頭反覆直到∩或Fine結束。

此曲低音La不在六孔陶笛的音域內。

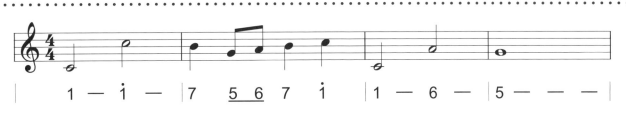

1 — 1̇ — | 7 5̲ 6̲ 7 1̇ | 1 — 6 — | 5 — — —

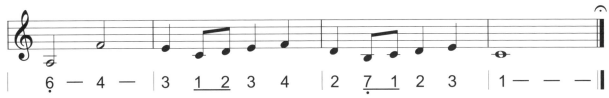

6̣ — 4 — | 3 1̲ 2̲ 3 4 | 2 7̣̲ 1̲ 2 3 | 1 — — —

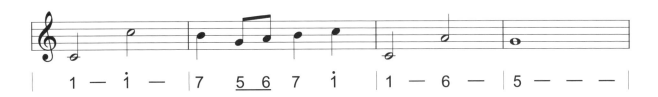

1 — 1̇ — | 7 5̲ 6̲ 7 1̇ | 1 — 6 — | 5 — — —

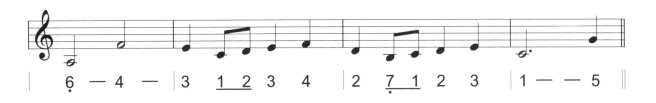

6̣ — 4 — | 3 1̲ 2̲ 3 4 | 2 7̣̲ 1̲ 2 3 | 1 — 5

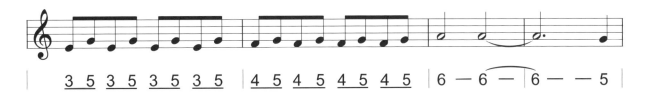

3̲ 5̲ 3̲ 5̲ 3̲ 5̲ 3̲ 5̲ | 4̲ 5̲ 4̲ 5̲ 4̲ 5̲ 4̲ 5̲ | 6 — 6 — 6 — 5

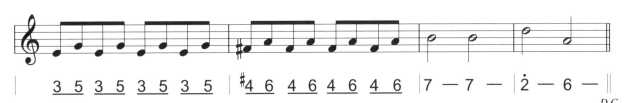

3̲ 5̲ 3̲ 5̲ 3̲ 5̲ 3̲ 5̲ | #4̲ 6̲ 4̲ 6̲ 4̲ 6̲ 4̲ 6̲ | 7 — 7 — | 2̇ — 6 —

D.C.

陶笛57

三連音

三連音是指三個音平均在一拍裡面，每個音各1/3拍，簡譜表示法為 $\widehat{1\ 1\ 1}^{3}$。

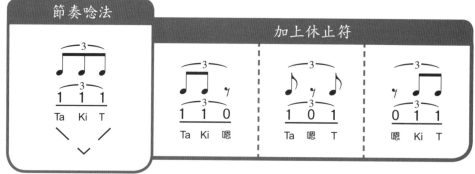

玩具兵進行曲
C指法 4/4拍
曲／萊昂‧耶塞爾

先練習打固定拍，唸下方之節奏：

♫14

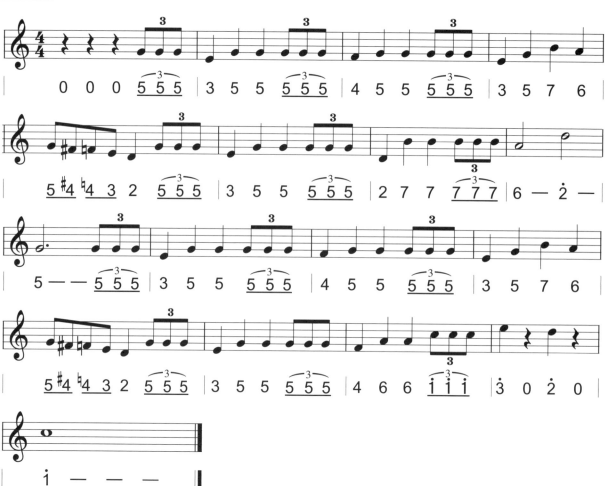

晚安曲

C指法 4/4拍

詞曲 / 劉家昌

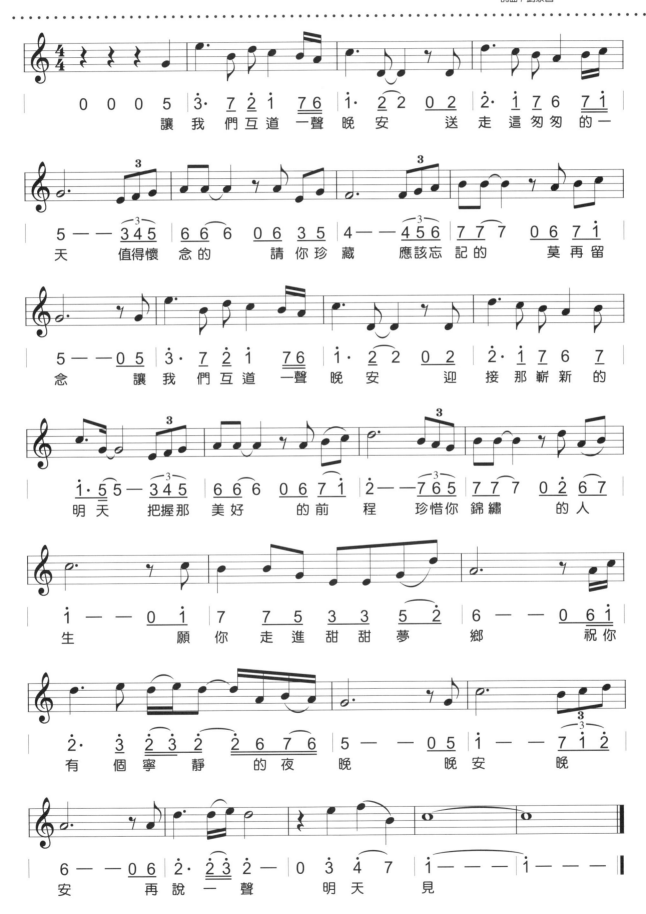

第**11**課

F大調

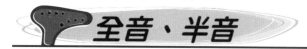

全音、半音

音和音之間最短的距離稱之為「半音」，在鋼琴鍵盤上最容易辨別。

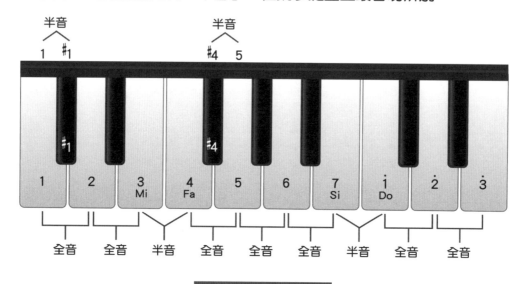

兩個半音＝一個全音

大調音階

大調音階的排列規則為「全音－全音－半音－全音－全音－全音－半音」，簡單來說就是「第三、四音為半音，第七、八音為半音，其餘為全音」。下圖為C大調音階，此音階是由C音當作起始音而稱之。

大調規則：第三音＆第四音為半音，第七音＆第八音為半音。

 首調與固定調

首調：

一般常用於流行樂譜中。不管實際音高，任何音為起始音的音階永遠都唱成「Do－Re－Mi－Fa－Sol－La－Si」。

固定調：

依照五線譜樂譜上實際的音高及升降記號指示，直接演唱及吹奏該音，須注意樂譜一開始提示的升降音記號。

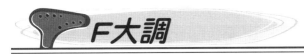 **F大調**

以F音為起始音，並依照大調規則排列出的音階稱為「F大調音階」。因為F大調音階中有♭7音（B♭），所以五線譜開頭以「♭」在第三線上表示，提示我們此為F大調的樂譜。

看著F大調的五線譜吹奏時，指法沒有太大的變化，只需注意♭7音的指法（請參考P.14）；一般簡譜是以首調來表示，若習慣看簡譜來吹奏，「1」的指法為F音、「2」的指法為G音、「3」的指法為A音…依此類推（如下圖）。

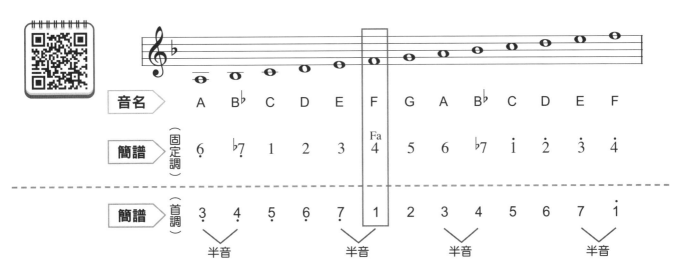

現在我們就拿〈楓葉〉來舉例說明，練習按出正確指法並吹奏吧！

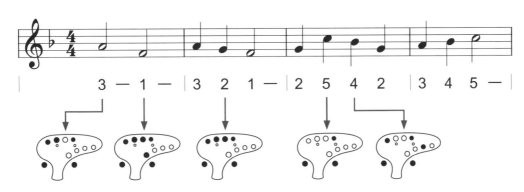

楓葉

F指法 4/4拍

♫15

```
3 - 1 - | 3 2 1 - | 2 5 4 2 | 3 4 5 - |
3 1 3 1 | 3 2 3 1 | 2 5̣ 6̣ 7̣ | 1 - - - ‖
```

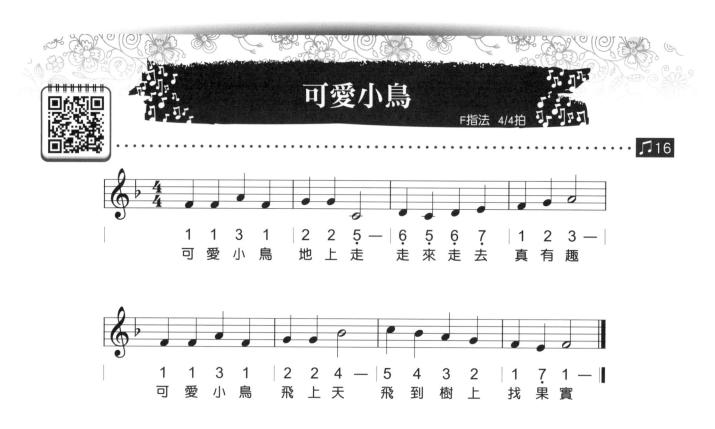

可愛小鳥

F指法 4/4拍

♫16

```
1 1 3 1 | 2 2 5 - | 6 5 6 7 | 1 2 3 - |
可 愛 小 鳥   地 上 走   走 來 走 去   真 有 趣

1 1 3 1 | 2 2 4 - | 5 4 3 2 | 1 7̣ 1 - ‖
可 愛 小 鳥   飛 上 天   飛 到 樹 上   找 果 實
```

加油歌

F指法　4/4拍

♪17

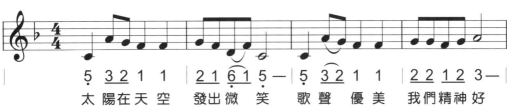

| 5 | 3 2 1 1 | 2 1 6 1 5 — | 5 3 2 1 1 | 2 2 1 2 3 — |

太 陽 在 天 空　發 出 微 笑　歌 聲 優 美　我 們 精 神 好

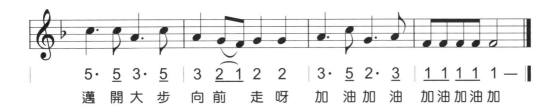

| 5· 5 3· 5 | 3 2 1 2 2 | 3· 5 2· 3 | 1 1 1 1 1 — |

邁 開 大 步　向 前 走 呀　加 油 加 油　加 油 加 油 加

說哈囉

F指法　4/4拍

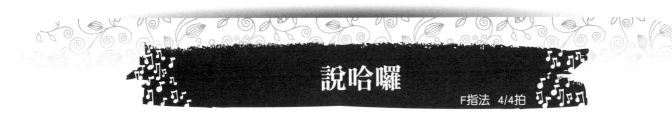

| 0 0 0 5· 5 | 1· 1 1· 1 7· 1 | 2 0 0 5· 5 |

你 很　高 興 你 就 說 哈　囉　你 很

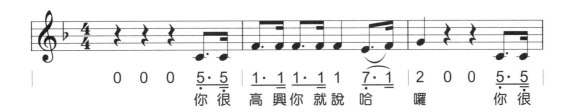

| 2· 2 2· 2 2 1· 2 | 3 0 0 0 | 4· 4 4· 4 6 4 |

高 興 你 就 說 哈　囉　　大 家 一 起 唱 呀

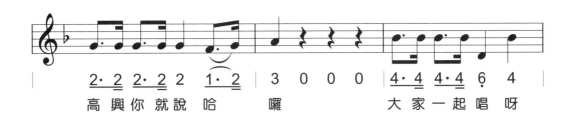

| 3· 3 3· 2 1 3 | 2· 2 2· 1 7· 5 6· 7 | 1· 1 1 — 0 |

大 家 一 起 跳 阿　圍 個 圈 圈 盡 情 歡 笑　說 哈 囉

改編樂曲

　　許多作曲家的樂曲都是先從模仿、改編後才開始創作自己的音樂,改編並沒有想像中的困難,有幾個方式可以練習:

改變節奏		
將樂曲中一拍的旋律變成半拍或是十六分音符等不同的節奏。	原曲	\| 3　5　5　—　\| 4　6　6　—　\|
	改編	\| 3 3　5　5　\| 4 4　6 6　6　\|

增加休止符		
在樂曲中加上一拍或是半拍休止符,要注意不能超過原本的拍號喔!	原曲	\| 3　5　5　—　\| 4　6　6　—　\|
	改編	\| 3　5　0　5　\| 0 4　0 6　6　—　\|

改變拍號		
把原本4/4拍的樂曲變成3/4拍,或者是將3/4拍的樂曲變成4/4拍。如右,就拿之前的演奏曲〈棕色小壺〉,以及〈小步舞曲〉來做示範!	原曲	\| 3　5　5　—　\| 4　6　6　—　\|
		將4/4拍的〈棕色小壺〉改成3/4拍
	改編	\| 3 3　5　5　\| 4 4　6 6　6　\|
	原曲	\| 5　1 2 3 4　\| 5　1　1　\|
		將3/4拍的〈小步舞曲〉改成4/4拍
	改編	\| 5　1　2　3 4　\| 5 5 1 1 1　—　\|

生日快樂

F指法 3/4拍

曲 / Patty Smith Hill、Mildred Hill

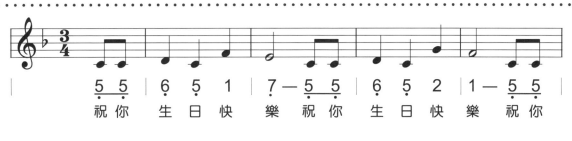

| 5 5 | 6 5 1 | 7 — 5 5 | 6 5 2 | 1 — 5 5 |
|祝 你|生 日 快|樂 祝 你|生 日 快|樂 祝 你|

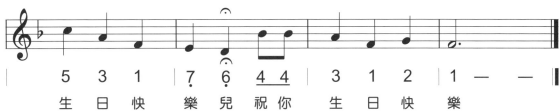

| 5 3 1 | 7 6 4 4 | 3 1 2 | 1 — — |
|生 日 快|樂 兒 祝 你|生 日 快|樂|

拔蘿蔔

F指法 2/4拍

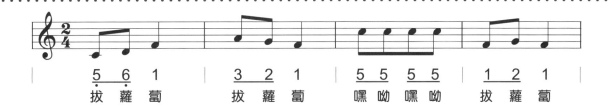

| 5 6 1 | 3 2 1 | 5 5 5 5 | 1 2 1 |
|拔 蘿 蔔|拔 蘿 蔔|嘿 呦 嘿 呦|拔 蘿 蔔|

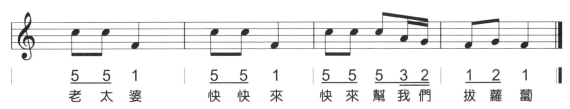

| 5 5 1 | 5 5 1 | 5 5 5 3 2 | 1 2 1 |
|老 太 婆|快 快 來|快 來 幫 我 們|拔 蘿 蔔|

陶笛65

練習

選一種方式在「愛的羅曼史」樂曲中練習變奏。只要節奏改變聽起來就很不一樣，但在改編樂曲前要先將原曲吹熟喔！

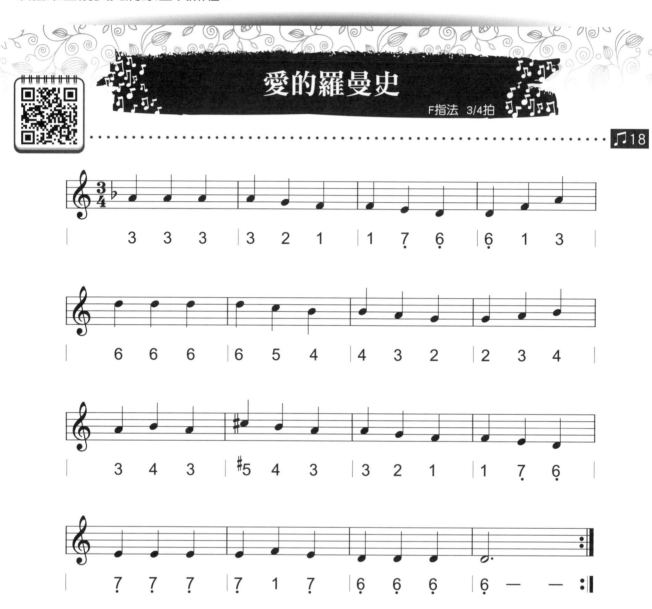

愛的羅曼史

F指法　3/4拍

♫18

| 3 | 3 | 3 | 3 | 2 | 1 | 1 | 7̣ | 6̣ | 6̣ | 1 | 3 |

| 6 | 6 | 6 | 6 | 5 | 4 | 4 | 3 | 2 | 2 | 3 | 4 |

| 3 | 4 | 3 | #5 | 4 | 3 | 3 | 2 | 1 | 1 | 7̣ | 6̣ |

| 7̣ | 7̣ | 7̣ | 7̣ | 1 | 7̣ | 6̣ | 6̣ | 6̣ | 6̣ — — |

音程

音程

「音程」是兩音之間高度上的距離。

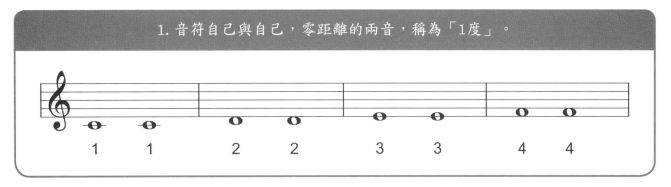

1. 音符自己與自己，零距離的兩音，稱為「1度」。

1　1　　2　2　　3　3　　4　4

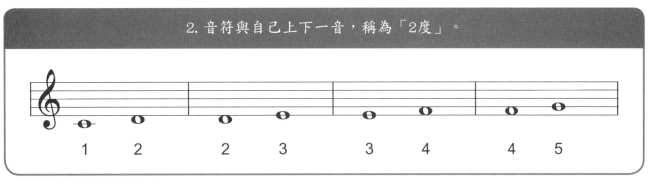

2. 音符與自己上下一音，稱為「2度」。

1　2　　2　3　　3　4　　4　5

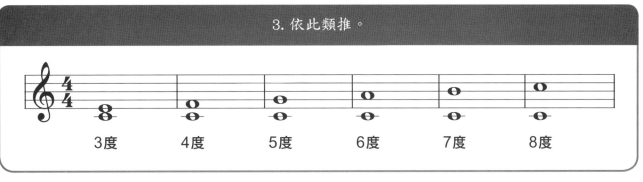

3. 依此類推。

3度　　4度　　5度　　6度　　7度　　8度

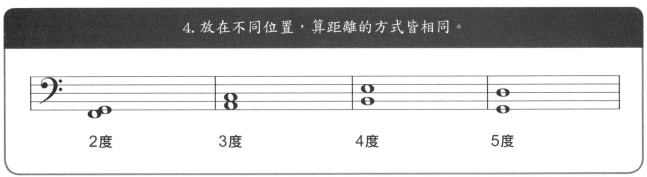

4. 放在不同位置，算距離的方式皆相同。

2度　　3度　　4度　　5度

練習寫寫看,在__中填上你的答案。

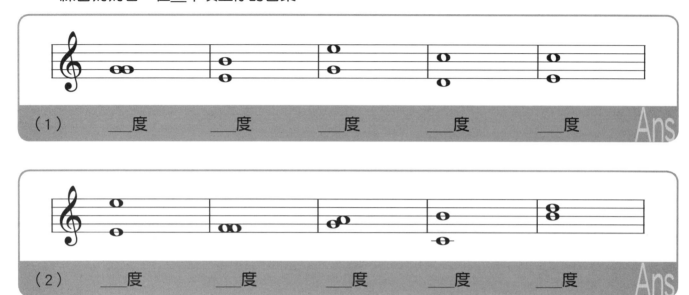

（1）　__度　　　__度　　　__度　　　__度　　　__度

（2）　__度　　　__度　　　__度　　　__度　　　__度

解答：（1）1、5、6、7、6　　（2）8、1、2、7、3

- -

接下來,在音符的上方加音,使其成為該音程。

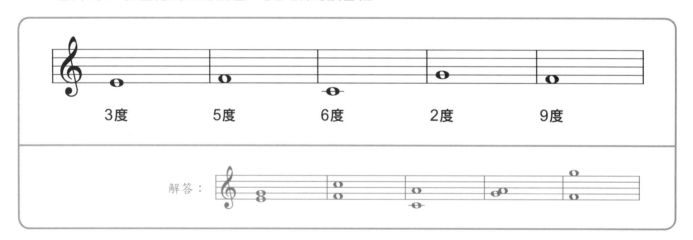

3度　　　　5度　　　　6度　　　　2度　　　　9度

解答：

最後,在音符的下方加音,使其成為該音程。

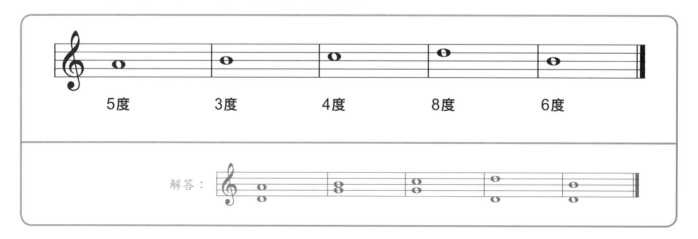

5度　　　　3度　　　　4度　　　　8度　　　　6度

解答：

 三度音

「三度音」是樂曲中最常見的音程，無論是練習哪一種調性的指法，都要熟悉三度音練習曲。

三度音練習曲：

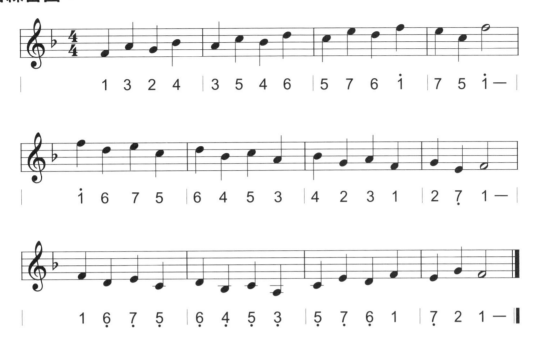

除了三度音之外，也常會出現大跳音程，高低音轉換時需注意吹奏氣量的不同以及高音時右手的預備動作。例如：

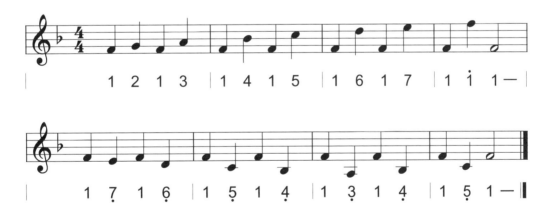

第四小節 1 i 1 — 在吹奏第一個音的時候，小指要先勾住笛尾，避免陶笛滑落。

陶笛**69**

各自遠颺

F指法 4/4拍

詞曲 / 江崎とし子

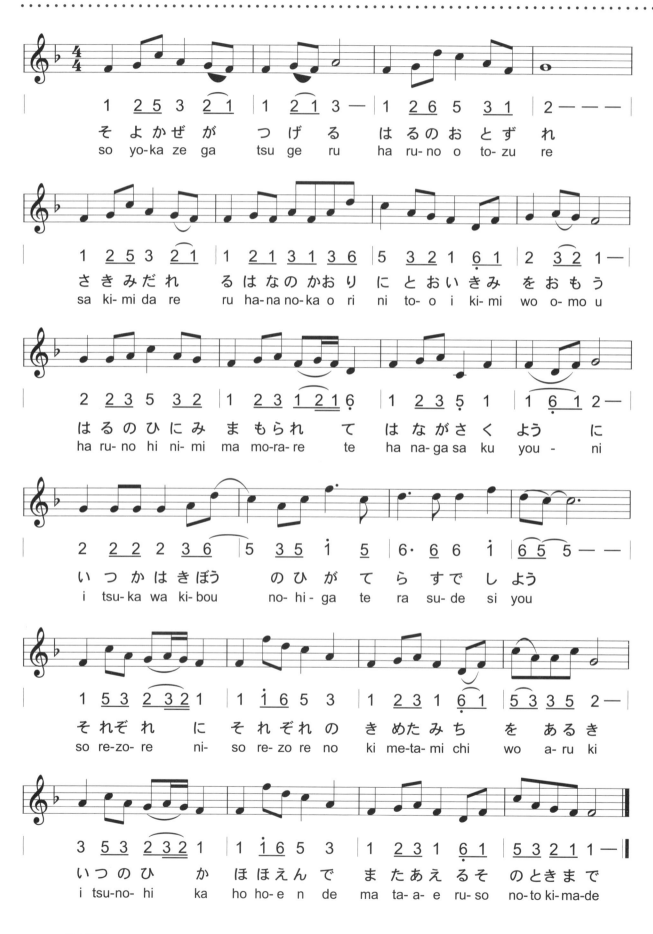

崖上的波妞

F指法　4/4拍

曲/久石讓

♫19

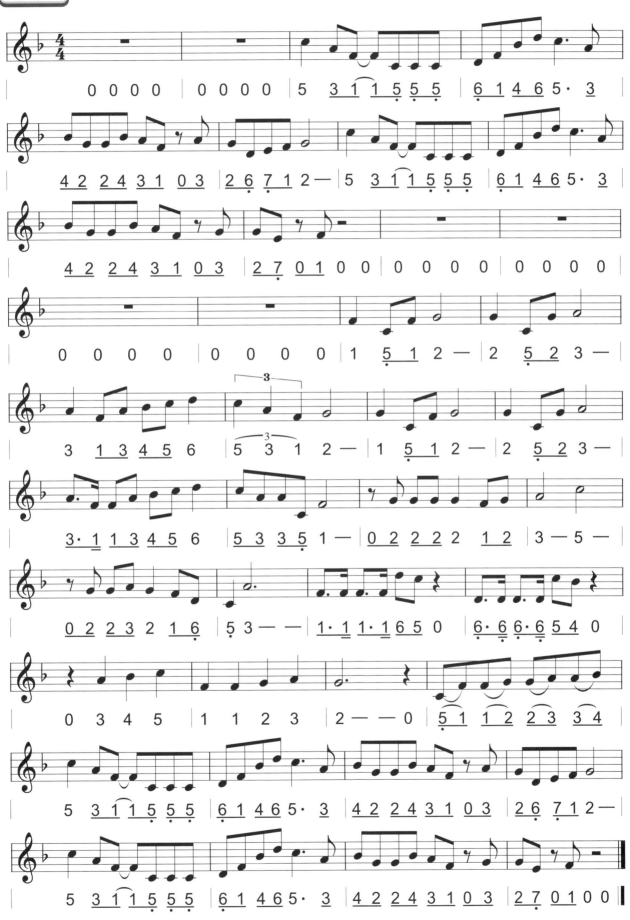

世界的約定

F指法 3/4拍

曲 / 木村弓

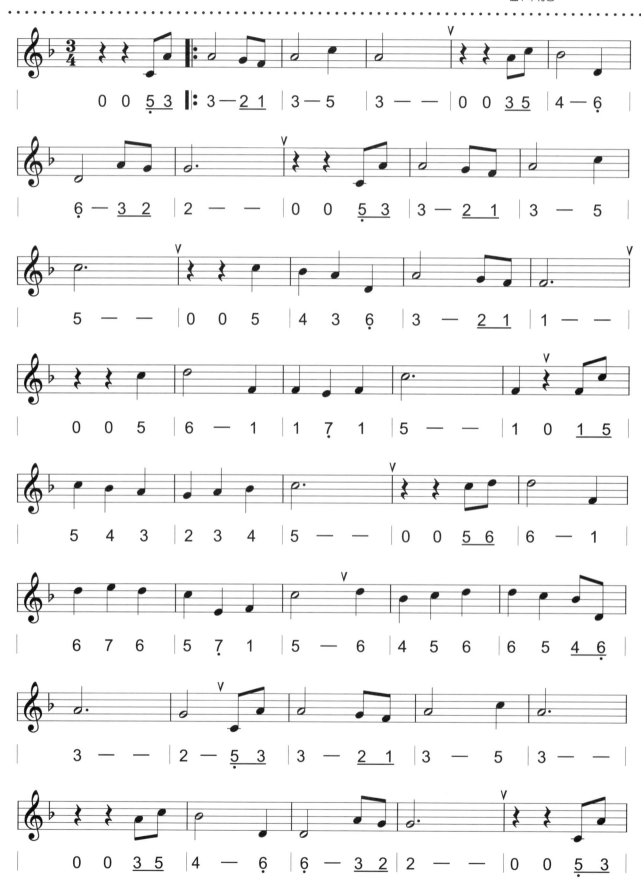

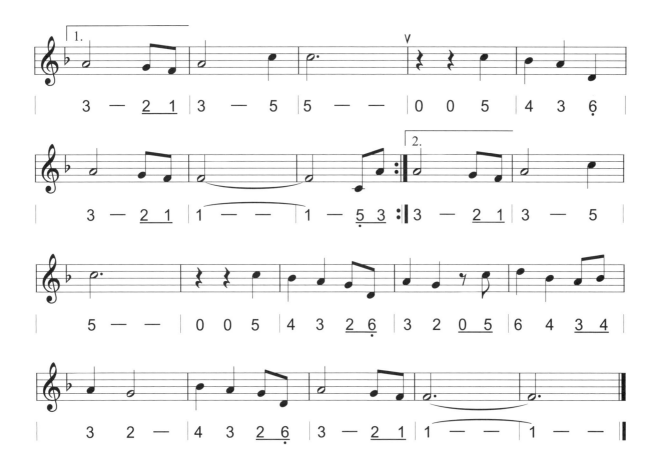

 兩拍三連音

還記得之前吹奏的三連音嗎？三連音是三個音平均在一拍裡面。而「兩拍三連音」就是三個音平均放在兩拍裡面。有兩個方式可以練習：

1. 打三個比較快的一拍當作兩拍三連音，再回到原本的速度	2. 以接近兩拍三連音的節奏來理解
5 3 1 → 5 3 1	5 3 1 → 5·3 3 1
	3/4拍 3/4拍 1/2拍

雙吐 & 三吐

雙吐 (Double Tonguing)

　　發音方式為「Tu Ku Tu Ku」，當發「Tu」的音時，舌尖是頂在上排牙齒後面；發「Ku」音時，舌根則是靠近口腔頂端的地方；「Tu」音同我們基本運舌的吐音「土」，「Ku」則接近「苦」。

　　雙吐是利用舌尖與舌根交互運動發出的聲音，初學者一開始練習會不習慣發出「Ku」音，練習時先從較慢的速度開始，讓每一個音平均出現。

1	1	1	1	1	1
Tu	Ku	Tu	Ku	Tu	Ku

三吐 (Triple Tonguing)

　　在兩個Tu Tu的後面加上一個Ku音，形成「Tu Tu Ku」的發音方式，跟著唸唸看：

1	1 1	1		1	1 1	1
Tu	Tu Ku	Tu		Tu	Tu Ku	Tu

1 1 1	1		1 1 1	1
Tu Ku Tu	Tu		Tu Ku Tu	Tu

1 1 1 1	1		1 1 1 1	1
Tu Ku Tu Ku	Tu		Tu Ku Tu Ku	Tu

> 有空的時候可以多唸這些節奏練習，讓舌頭習慣雙吐、三吐的運舌方式，接著再以音階吹奏看看。

　　雙吐和三吐一樣都不限於「Tu Ku Tu Ku」的發音方式，能唸成：ㄊ ㄎ、ㄉ ㄍ、ㄉ ㄍ。 ㄨ ㄨ、ㄨ ㄨ、ㄧ ㄜ。也能唸成「這個」、「那個」、「大哥」等方式練習，只要對舌尖與舌根運動有幫助即可。

牛仔很忙

F指法 4/4拍

詞／黃俊郎 曲／周杰倫

每個音都先以單吐運舌，熟悉指法後再用雙吐吹奏

\flat2 3 2 2 | 1 2 3 2 2 1 2 3 2 2 | \flat2 3 2 2 1 2 3 2 2 1 1 |

記得放慢速度，要求自己吹奏正確節奏後再加快速度練習。

♫20

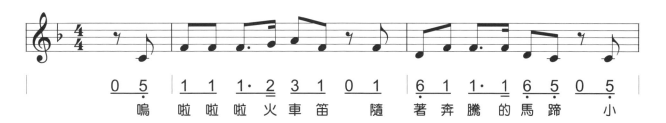

0 5 | 1 1 1·2 3 1 0 1 | 6 1 1·1 6 5 0 5

嗚 啦啦啦火車笛 隨 著奔騰的馬蹄 小

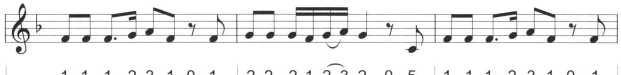

1 1 1·2 3 1 0 1 | 2 2 2 1 2 3 2 0 5 | 1 1 1·2 3 1 0 1

妹妹吹著口琴 夕 陽下美了剪影 我 用子彈寫日記 介

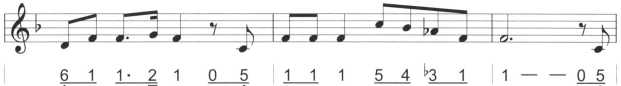

6 1 1·2 1 0 5 | 1 1 1 5 4 \flat3 1 | 1 — — 0 5

紹 完了風景 接 下來換介紹我自己 我

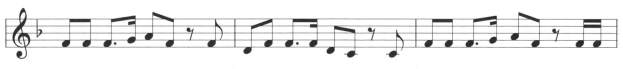

1 1 1·2 3 1 0 1 | 6 1 1·1 6 5 0 5 | 1 1 1·2 3 1 0 1 1

雖然是個牛仔 在 酒吧只點牛奶 為 什麼不喝啤酒 因為

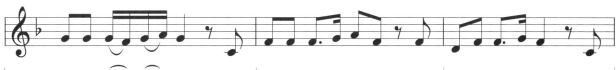

2 2 2 1 2 3 2 0 5 | 1 1 1·2 3 1 0 1 | 6 1 1·2 1 0 5

啤酒傷身體 很 多人不長眼睛 囂 張都靠武器 赤

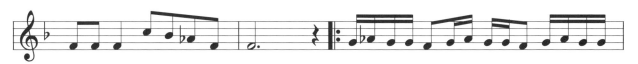

1 1 1 5 4 \flat3 1 | 1 — — 0 ‖: 2 3 2 2 1 2 3 2 2 1 2 3 2 2

手空拳 就縮成螞 蟻 不用麻煩了 不用麻煩了 不用麻煩

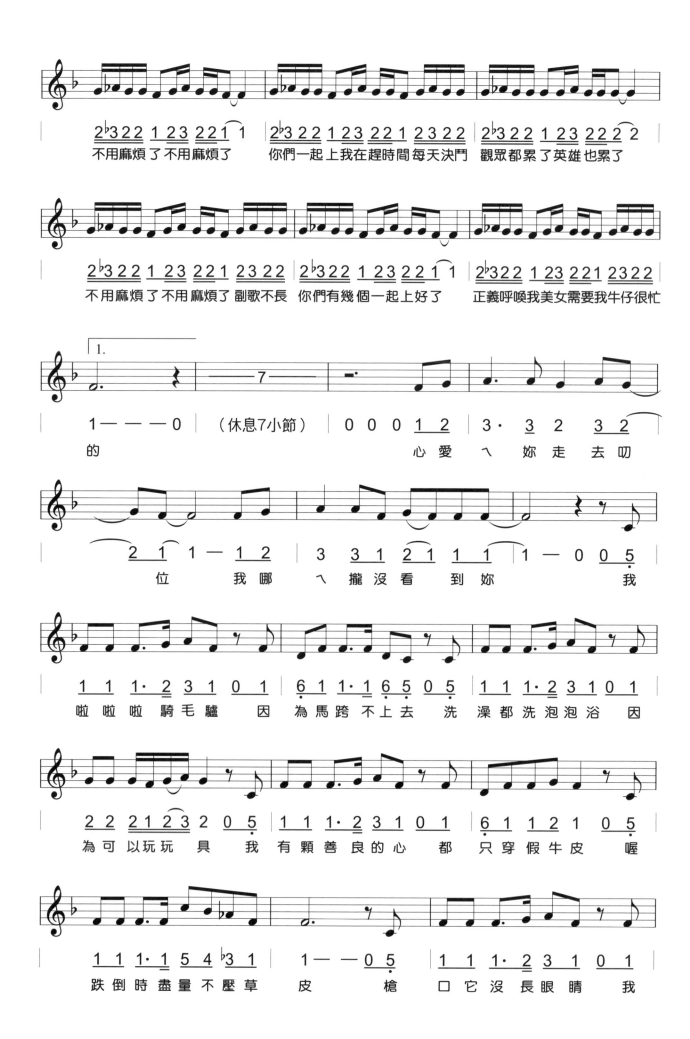

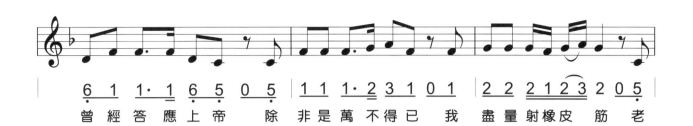

6 1 1·1 6 5 0 5 | 1 1 1·2 3 1 0 1 | 2 2 2 1 2 3 2 0 5 |
曾 經 答 應 上 帝　　除 非 是 萬 不 得 已　我　盡 量 射 橡 皮 筋 老

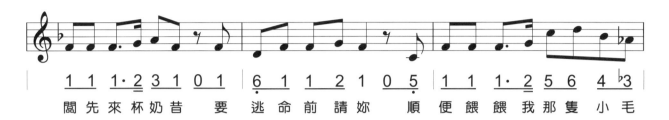

1 1 1·2 3 1 0 1 | 6 1 1 2 1 0 5 | 1 1 1·2 5 6 4 ♭3 |
闆 先 來 杯 奶 昔　　要　逃 命 前 請 妳　　順 便 餵 餵 我 那 隻 小 毛

1 — — 0 ： 1 — — — ‖
驢　　　　　　的

. .

| 十二孔陶笛指法 | 補充說明 |

（休息7小節）

五線譜：♯5＝♭6　La指法＋右手無名指
　　　　（♯G＝♭A）

此圖為休息7小節

簡　譜：♯2＝♭3　Mi指法＋右手無名指
　　　　（F大調）

大海

F指法 4/4拍
詞曲 / 陳大力

吹奏相同的音，記得中間留一點點空隙，不要連著吹奏。例如：| 1 1 1 1 6 5 | → 前面四個Do運舌要清楚，不需把每個音都吹滿。

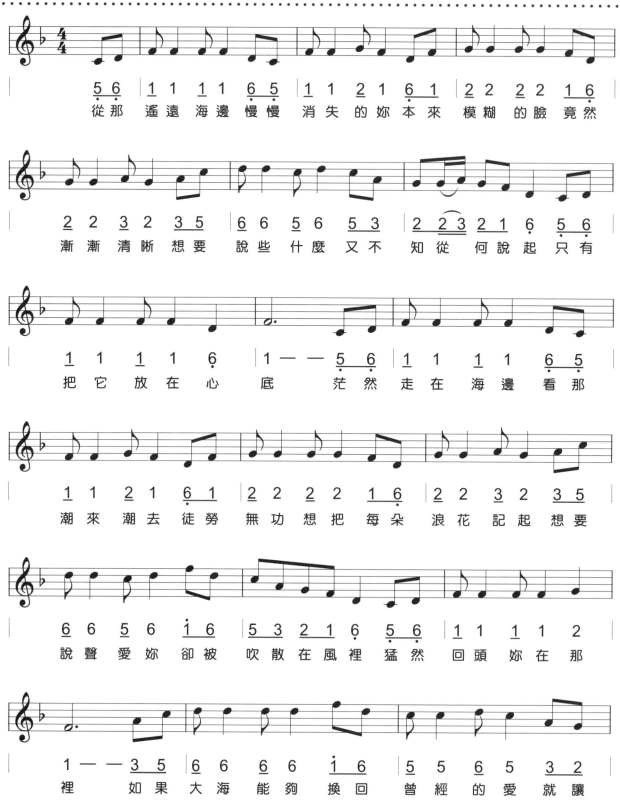

| 5 6 | 1 1 1 1 6 5 | 1 1 2 1 6 1 | 2 2 2 2 1 6 |
從那 遙遠 海邊 慢慢 消失 的妳 本來 模糊 的臉 竟然

2 2 3 2 3 5 | 6 6 5 6 5 3 | 2 2 3 2 1 6 5 6 |
漸漸 清晰 想要 說些 什麼 又不 知從 何說 起只 有

1 1 1 1 6 | 1 — — 5 6 | 1 1 1 1 6 5 |
把它 放在 心 底 茫然 走在 海邊 看那

1 1 2 1 6 1 | 2 2 2 2 1 6 | 2 2 3 2 3 5 |
潮來 潮去 徒勞 無功 想把 每朵 浪花 記起 想要

6 6 5 6 1 6 | 5 3 2 1 6 5 6 | 1 1 1 1 2 |
說聲 愛妳 卻被 吹散 在風 裡猛 然 回頭 妳在 那

1 — — 3 5 | 6 6 6 6 1 6 | 5 5 6 5 3 2 |
裡 如果 大海 能夠 換回 曾經 的愛 就讓

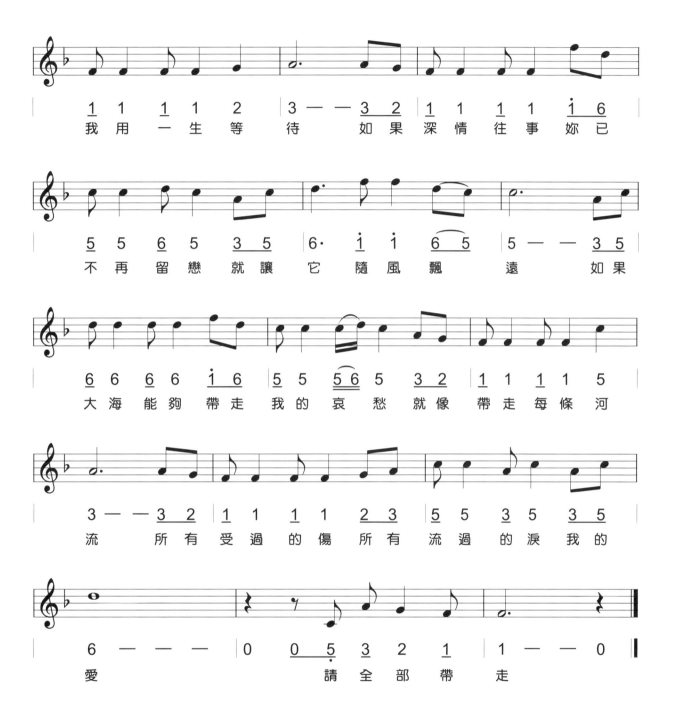

第15課

OCARINA

樂曲詮釋

表現一首樂曲最直接影響的是「節奏」，通常節奏吹得正確，就能聽出這首樂曲大概的樣子；因此掌握並表達出樂曲正確節奏是很重要的！

有些節奏較快的歌曲為了展現輕快、輕鬆的感覺，時常會出現休止符或是連結線改變原本的重音，吹奏前不妨先分析一下節奏，即可輕鬆練習吹奏。

吹奏時的重點在於發出聲音的音符拍點要正確，而非被連結線連到的那個音符，若太在意被連結線連到的音符，往往會不小心拖拍蓋過後面音符的拍點。

以十六分音符為單位的的樂曲，一拍有四個音，整首歌曲出現的音符比較多，會讓人覺得很複雜，尤其樂曲中出現連結線更是不好抓拍子。我們可以把連結線被連到的音符假裝當作休止符來數拍子，就會簡單多囉！試試看：

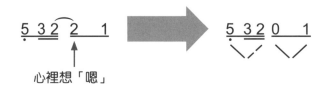

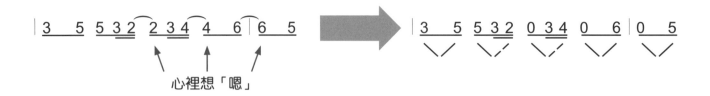

連結線候面的音符可以當作休止符，但不是真的休止符唷！提醒自己不用再次運舌吹奏，只要將連結線前面的音延長對的拍長吹奏即可。

鱒魚

F指法　2/4拍

曲 / 舒伯特

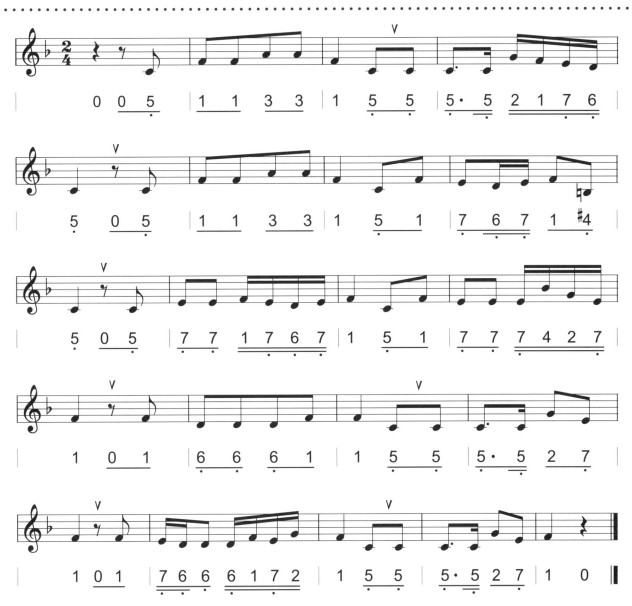

愛的回答

F指法 4/4拍

詞 / 易家揚

曲 / Hiroko Taniyama、Goro Miyazaki

可以這樣試試看：
1. 先聽一次這首歌曲或看一次樂譜、歌詞。
2. 為這首樂曲假想一個情景。
3. 先練習較難的節奏或樂段。
4. 吹奏全曲時，想像著樂曲中的景象和感覺。

♪21

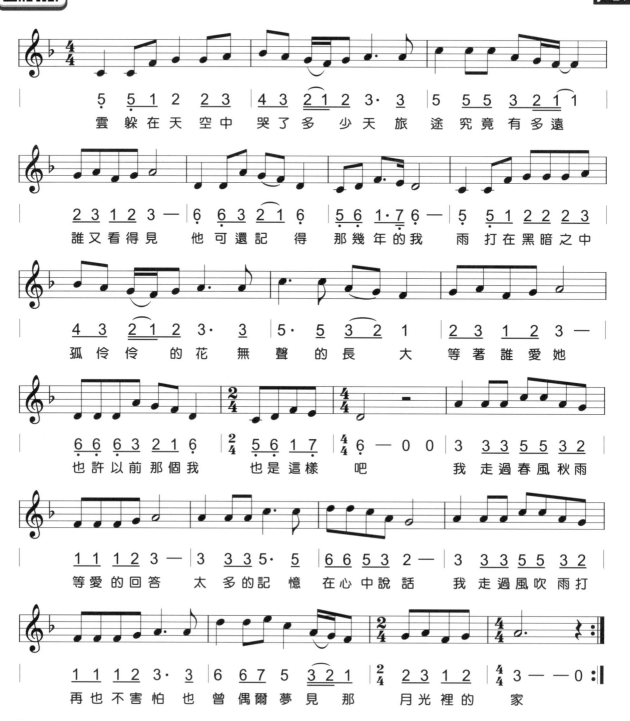

5 5 1 2 2 3 4 3 2 1 2 3·3 5 5 5 3 2 1 1
雲 躲 在 天 空 中 哭 了 多 少 天 旅 途 究 竟 有 多 遠

2 3 1 2 3 — 6 6 3 2 1 6 5 6 1·7 6 — 5 5 1 2 2 3
誰 又 看 得 見 他 可 還 記 得 那 幾 年 的 我 雨 打 在 黑 暗 之 中

4 3 2 1 2 3·3 5· 5 3 2 1 2 3 1 2 3 —
孤 伶 伶 的 花 無 聲 的 長 大 等 著 誰 愛 她

6 6 6 3 2 1 6 2/4 5 6 1 7 4/4 6 — 0 0 3 3 3 5 5 3 2
也 許 以 前 那 個 我 也 是 這 樣 吧 我 走 過 春 風 秋 雨

1 1 1 2 3 — 3 3 3 5·5 6 6 5 3 2 — 3 3 3 5 5 3 2
等 愛 的 回 答 太 多 的 記 憶 在 心 中 說 話 我 走 過 風 吹 雨 打

1 1 1 2 3·3 6 6 7 5 3 2 1 2/4 2 3 1 2 4/4 3 — — 0
再 也 不 害 怕 也 曾 偶 爾 夢 見 那 月 光 裡 的 家

吹奏小叮嚀

詮釋樂曲時除了演奏技巧外，莫過於演奏者情感的投入，從有歌詞的歌曲來練習最容易著手，依著歌詞的內容揣摩樂曲的感覺和意境，亦可假想一個劇情讓自己融入樂曲之中進一步表達出這首樂曲的感覺。

16 Beat節奏型態

先前在第一課認識音符有學習過，若以全音符（四拍）為1的話，將一拍平均切為四等份，四拍共十六等份，即每一等份為十六分之一，這一等份的音符名稱為十六分音符。樂曲中音符很多的時候，往往只急著把它吹完，卻不一定能將音符放在正確的拍點上。然而，拍點正確才能完整的表現一首樂曲。

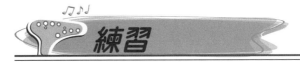

練習

以下的練習，可幫助你熟悉在不同拍點出現的音符。先把每一個拍點都打出來，唱一遍後再吹奏。

愛×無限大

C指法 4/4拍

詞 / 張震嶽、小尾　曲 / 張震嶽

第二段的音符較多，建議練習時以第二段的速度來決定
整首樂曲的吹奏速度，避免吹得忽快忽慢。

♫22

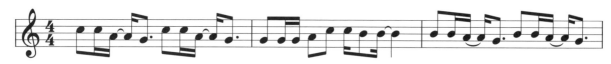

```
1 1 6 6 5 · 1 1 6 6 5 · | 5 5 5 6 1 1 7 7 7 | 7 7 6 6 5 · 7 7 6 6 5 ·
九 九 乘　法 整 個 複　雜　 戀 愛 的 公 式 有 夠 瞎　 大 膽 假　設 小 心 求　證
```

```
5 5 6 5 5 0 0 | 1 1 6 6 5 · 1 1 6 6 5 · | 5 5 5 6 1 1 7 7 7
幸 福 要 歐 趴　 暑 假 不　想 自 High 收　場　 陪 你 到 海 邊 光 腳 丫
```

```
7 7 6 6 5 · 7 7 6 6 5 · | 5 5 6 7 1 1 0 | 0 5 5 5 6 5 5 6 1 0 1 1 1 2 1 6 1
我 能 想　像 我 加 你　呀　 畫 面 就 想 天 堂　 你 為 我 朗 誦 詩 句　我 為 你 彈 奏 鋼 琴
```

```
0 1 6 5 1 1 6 5 7 7 6 6 5 · | 0 7 7 7 1 7 6 7 0 7 7 7 1 7 6 7
我 們 的 氣 質 根 本 沒 人 能　比　 自 拍 有　你 當 背 景　 在 一 起 沒 有 難 題
```

```
0 5 5 5 0 5 5 5 3 3 2 2 1 · | 0 5 5 5 6 5 5 6 1 0 1 1 1 2 1 6 1
你 加 我　我 加 你 所 向 無　敵　 你 愛 我 學 張 曼 玉　我 愛 你 學 周 星 星
```

```
0 1 6 5 1 1 6 5 7 7 6 6 5 · | 0 7 7 7 1 7 6 7 0 7 7 7 1 7 6 7
我 們 的 劇 本 別 人 非 請 勿　進　 你 為 我 打 抱 不 平　 我 為 你 設 計 造 型
```

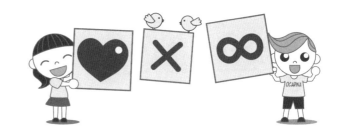

0 5 5 5 0 5 5 5 3 3 3 2 2 1· | 3 2 1 2 1 1 | 1 1 1 3 3 3 2 2 2

Oh My God 簡直是金童玉　女　愛 乘 以 無 限 大　大 到 連 愛 神 都 皮 皮 挫

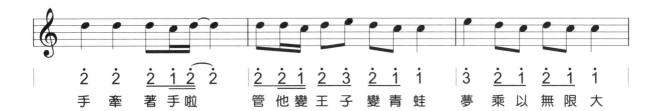

2 2 2 1 2 2 | 2 2 1 2 3 2 1 1 | 3 2 1 2 1 1

手 牽 著 手 啦　管 他 變 王 子 變 青 蛙　夢 乘 以 無 限 大

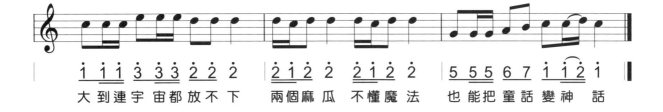

1 1 1 3 3 3 2 2 2 | 2 1 2 2 2 1 2 2 | 5 5 5 6 7 1 1 2 1

大 到 連 宇 宙 都 放 不 下　兩 個 麻 瓜 不 懂 魔 法　也 能 把 童 話 變 神　話

· ·

吹奏小叮嚀

這首歌曲分為三段，每一段的節奏型態都不相同。

第一段（第1－8小節）：
第二拍的前1/4拍（灰底標示），默唸短短的A即可。

第二段（第9－16小節）：
第一拍及第三拍的前1/4拍為休止符，在此拍默唸短短的A，請先唱譜再吹奏。

第三段（第17－24小節）：
此段節奏旋律和節奏都比較簡單，容易會不小心吹太快，記得每一段要以相同的速度打固定拍。

Do Do La A Sol　　　　　A
| 1 1 6 6 5· 1 1 6 6 5· |
∨ ∨ ∨ ∨

A　　　　　A
| 0 5 5 5 6 5 6 1 0 1 1 1 2 1 6 1 |
∨ ∨

| 3 2 1 2 1 1 |
∨ ∨ ∨ ∨

野百合也有春天

C指法 4/4拍

詞曲 / 羅大佑

整首樂曲不斷重複同樣的節奏，可以先練熟一組節奏，再遇到相同的節奏型態就不會陌生。原曲的結尾是一直反覆唱，越來越小聲而結束，吹奏者可視情況反覆並自行決定結束的地方。

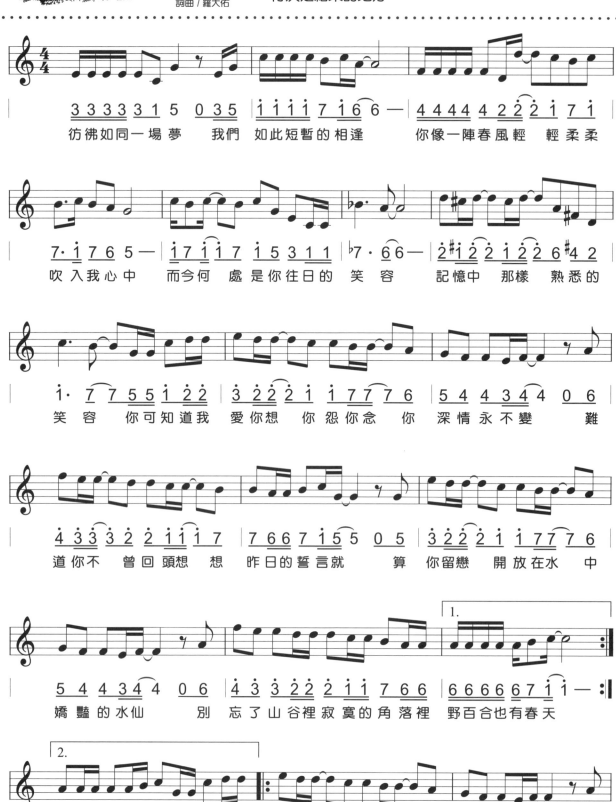

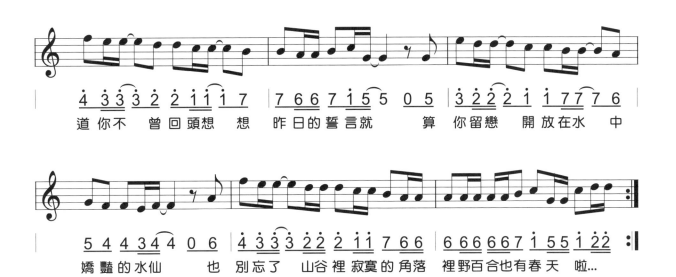

<u>4</u> <u>3</u> <u>3</u> <u>3</u> <u>2</u> <u>2</u> <u>1</u> <u>1</u> 1̇ 7 | 7 <u>6</u> <u>6</u> <u>7</u> <u>1̇</u> <u>5</u> 5 0 5 | 3̇ <u>2̇</u> <u>2̇</u> <u>2̇</u> <u>1̇</u> <u>1̇</u> 7 7 7 6 |
道 你 不　曾 回 頭 想　想　昨 日 的 誓 言 就　　算　你 留 戀　開 放 在 水　中

<u>5̇</u> <u>4̇</u> <u>4̇</u> <u>3̇</u> <u>4̇</u> 4̇ 0 6 | <u>4̇</u> <u>3̇</u> <u>3̇</u> <u>3̇</u> <u>2̇</u> <u>2̇</u> 2̇ <u>1̇</u> <u>1̇</u> 7 <u>6</u> <u>6</u> | <u>6</u> <u>6</u> <u>6</u> <u>6</u> <u>6</u> <u>7</u> <u>1̇</u> <u>5</u> <u>5</u> <u>1̇</u> <u>2̇</u> 2̇ :‖
嬌 豔 的 水 仙　也　別 忘 了　山 谷 裡 寂 寞 的 角 落　裡 野 百 合 也 有 春 天　啦...

複合拍子

基本的拍子可以分為二拍（Duple）、三拍（Triple）和四拍（Quadruplr）。

以八分音符為一拍常見的拍號有3/8拍、6/8拍、9/8拍、12/8拍，分別是每小節有三拍、六拍、九拍、十二拍。除了以八分音符為一拍來打固定拍的方式外，6/8拍、9/8拍、12/8拍也可以將三小拍當一大拍來打拍子。因為有兩種打拍子的方式，所以稱之為「複合拍子」，說明如下：

	二拍	三拍	四拍
簡單拍子	2/4	3/4	4/4
複合拍子	6/8	9/8	12/8

（1）3/8拍：

以八分音符為一拍，每小節有三拍，可以當作比較快的3/4拍。

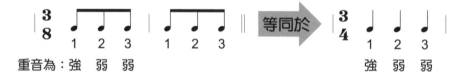

重音為：強 弱 弱　　　　　　　　　　　　　　　強 弱 弱

常見拍型：

（2）6/8拍：

以八分音符為一拍，每小節有六拍，把三個八分音符當一大拍，以兩大拍打固定拍，可以當作2/4拍。

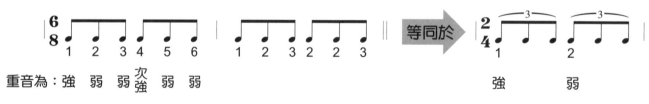

重音為：強 弱 弱 次強 弱 弱　　　　　　　　　　　　強　　　弱

常見拍型：

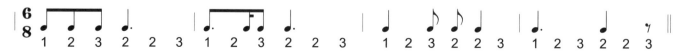

（3）9/8拍：

以八分音符為一拍，每小節有九拍，把三個八分音符當一大拍，以三大拍的方式打固定拍，可以當作3/4拍。

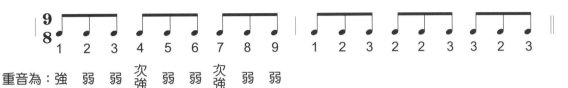

重音為：強 弱 弱 次強 弱 弱 次強 弱 弱

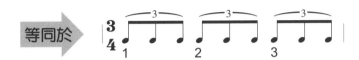

常見拍型：

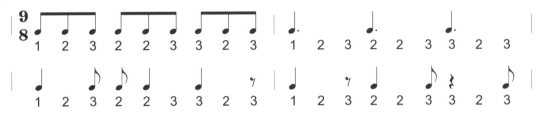

（4）12/8拍：

以八分音符為一拍，每小節有十二拍，把三個八分音符當一大拍，以四大拍打固定拍，可以當作4/4拍。

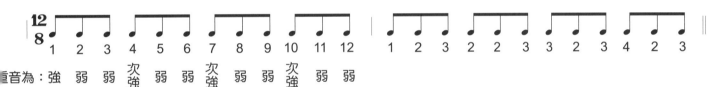

重音為：強 弱 弱 次強 弱 弱 次強 弱 弱 次強 弱 弱

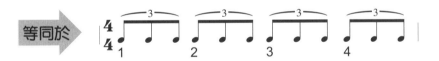

常見拍型：

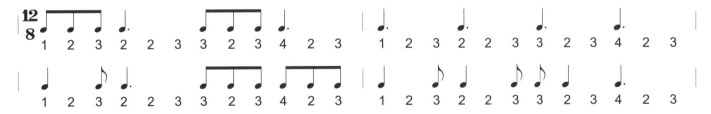

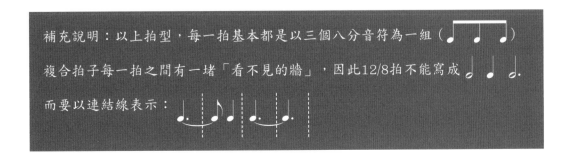

補充說明：以上拍型，每一拍基本都是以三個八分音符為一組（♩♪♪）

複合拍子每一拍之間有一堵「看不見的牆」，因此12/8拍不能寫成♩♪ ♩.

而要以連結線表示：

陶笛**89**

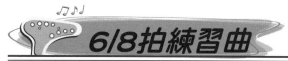

6/8拍練習曲

C指法

我心仰望的喜悅

F指法 9/8拍
曲/巴哈

五線譜的圓滑線表示這首樂曲樂句,一個樂句中間不可停頓休息。

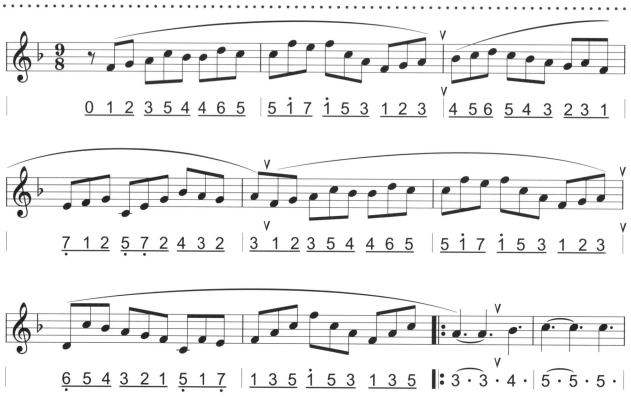

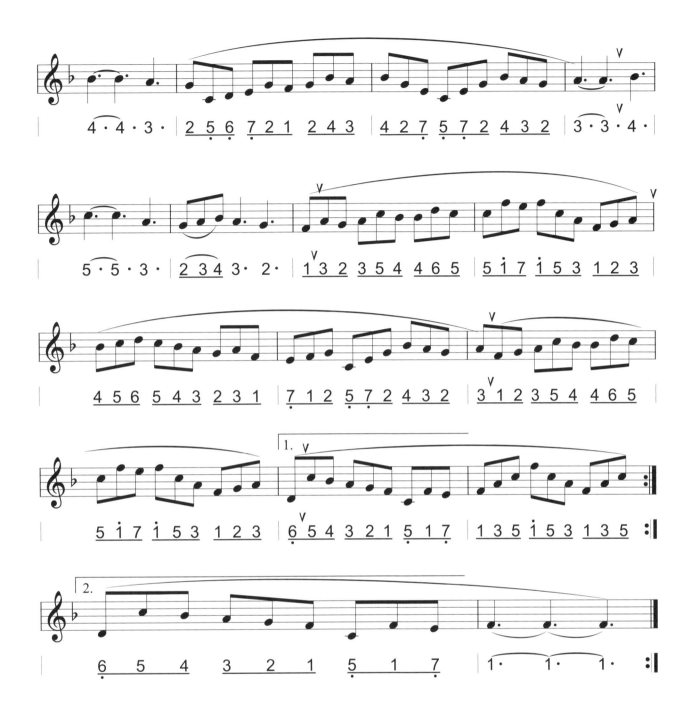

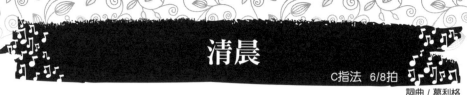

清晨

C指法　6/8拍

詞曲 / 葛利格

易卜生─清晨之歌

　　現代戲劇的開山始祖─挪威的文豪易卜生，於1867年發表一篇諷刺人性的劇本《皮爾金》（Peer Gynt），為了將此劇改寫成音樂劇而能在舞台上演出，拜託了當年獲頒挪威政府終生俸的葛利格為其配樂，葛利格曾因《皮爾金》的劇情過於幻想，與他抒情的曲風不同而萌生拒絕之意，但又顧及此劇是以宣傳民族主義為出發，終於在1876年完成《皮爾金》的音樂，共二十三曲，後來葛利格又選出特別好的八曲，成為第一組曲與第二組曲。

　　〈清晨之歌〉是《第四幕》中的一段音樂，這幕是述說皮爾金離開祖國，到世界各地冒險的故事，而他靠著一些投機敗俗的勾當如：美國販賣奴隸，中國盜賣神像致富，最後到了北非的摩洛哥成為一個預言家。這一幕的前奏曲〈清晨之歌〉是《皮爾金》組曲的第一曲，描寫著摩洛哥清晨的美景，在葛利格高超的寫景功力下，讓人有種全新而愉悅的感覺，可以的話，早上起床時不妨放這曲晨歌來聽聽。

乘著歌聲的翅膀

C指法　6/8拍

曲 / 孟德爾頌

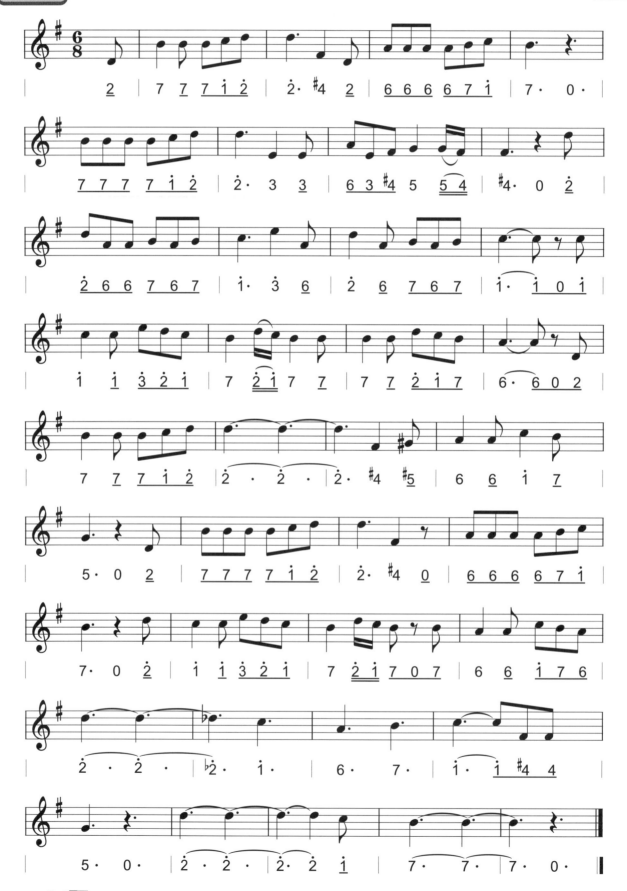

裝飾音

　　「裝飾音」的用途在於點綴旋律，讓旋律更優美，因此在樂曲中加上一些小音符使樂曲更豐富、多變。裝飾音屬於和聲外部，通常附屬於一個主要音上，記譜時會在主要音符的左上方或正上方。

倚音（Appoggiatura）

在五線譜上常有八分音符的小音符（比正常的音符小），這叫做「倚音」。倚音會出現在主音的前面，因為它是依附在主音。

吹奏倚音越短越好，不能比主音多。裝飾音在主音前面的叫「前倚音」， 裝飾音在主音後面的叫「後倚音」。比主音高的音稱為「上倚音」，比主音低的稱為「下倚音」。

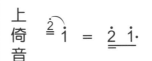

漣音（Mordent）

主要音上行二度的急速震動，再回到主音，也就是先吹奏原本的主音再吹上一個音然後回到主音的吹奏方式。

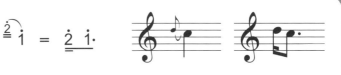

逆漣音（Inverted Mordent）

主要音下行二度的急速震動，再回到主音，也就是先吹奏原本的主音再吹下一個音然後回到主音的吹奏方式。

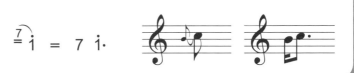

迴音（Turn）

由四個音組成，首先演奏主音的上方音，演奏主音，演奏主音的下方音，最後回到主音。

$5 = \underline{56545}$

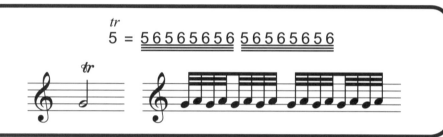

震音（Trill）

「震音」是主音及上方音急促得交替演奏，通常是用「tr」來表示。

$5 = \underline{56565656}\ \underline{56565656}$

加上裝飾音就如同禮物包裝上的蝴蝶結，目的是讓禮物加分，若吹奏的過於花俏，多於主要旋律 可能會帶來反效果！不妨將原本樂曲吹熟後，再適當加入裝飾音。

練習

　　吹奏裝飾音時通常都是快速的小音符，因此手指蓋孔就要靈活、清楚。以下有幾個基本練習，先練習看看：

裝飾音練習曲１：

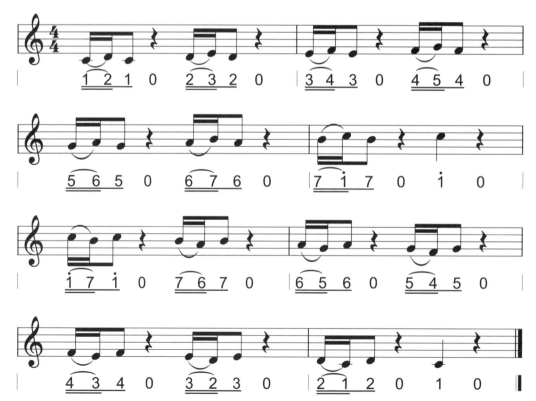

装飾音練習曲 Ⅱ：

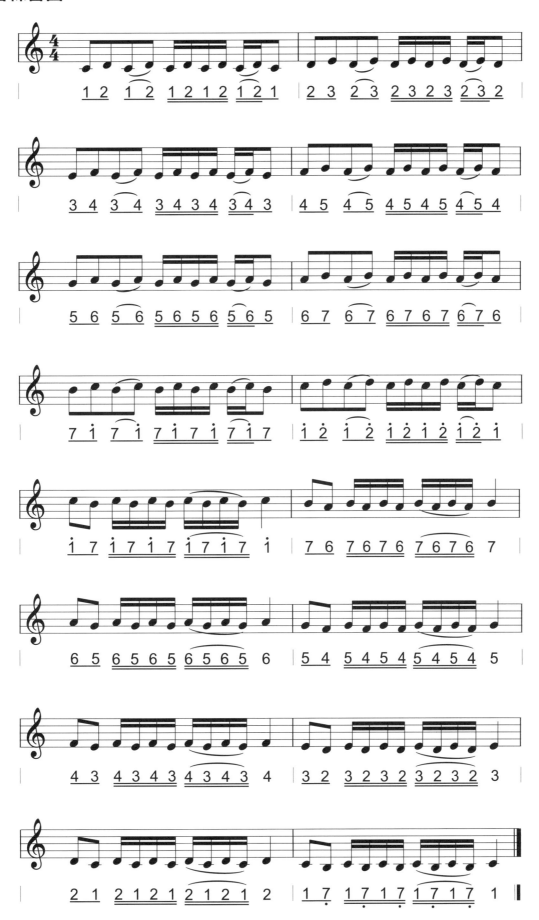

老鷹之歌

C指法 4/4拍

曲 / Paul Simon、Jorge Milchberg

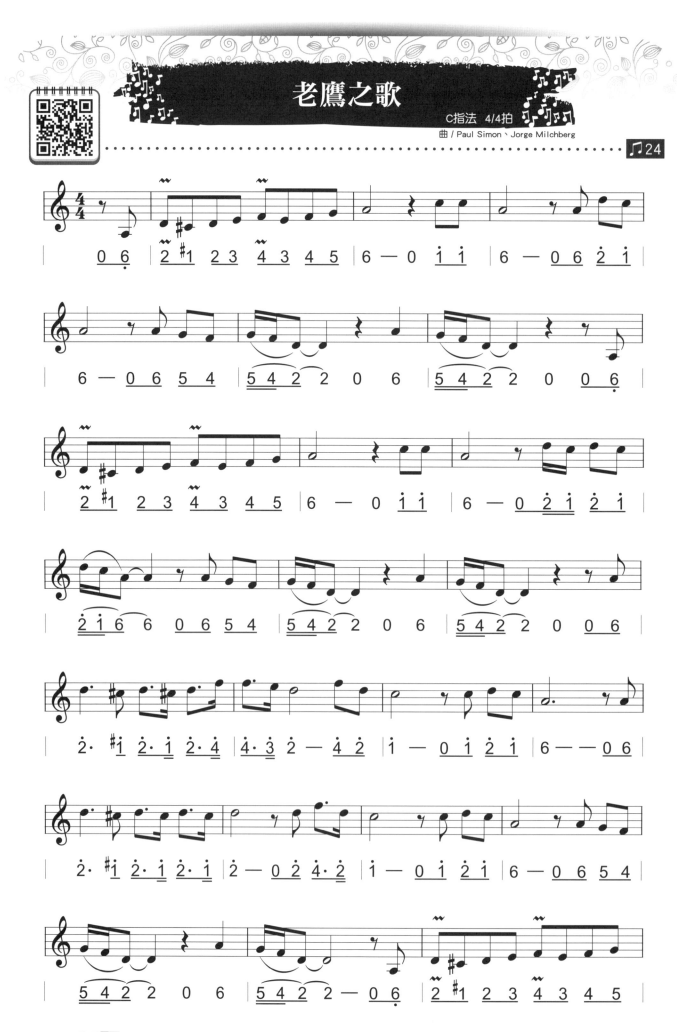

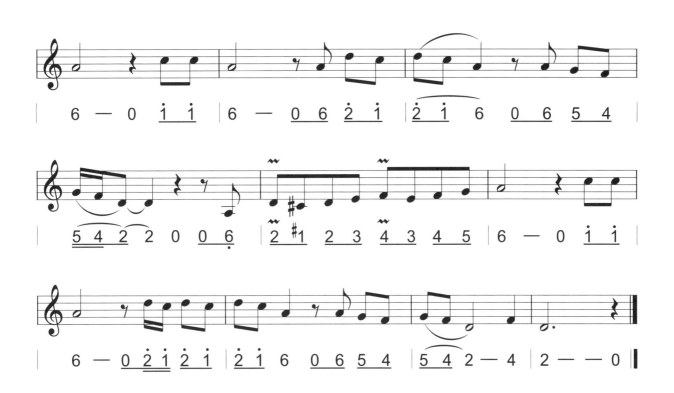

随堂筆記
MEMO

高山青

F指法 4/4拍

詞曲 / 張徹

1. 同個歌詞有很多音符的時候以圓滑的方式吹奏，不運舌容易吹得不平均，可以分句或分段練習，先練習整段圓滑再吹奏整曲。

2. 吹奏低音時，雙手中指抬起同時往前蓋小孔，並配合運舌，這樣低音就可以吹得好聽，盡量不要用滑的。

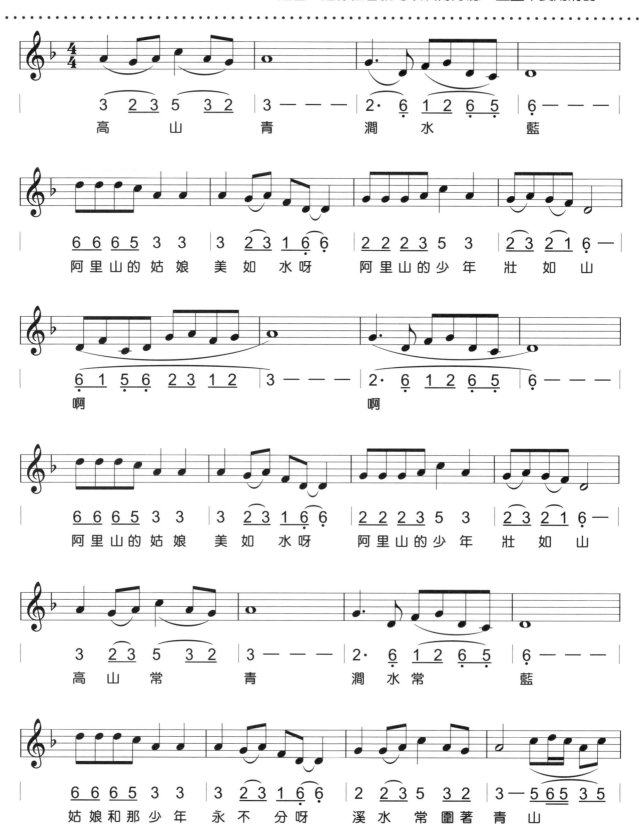

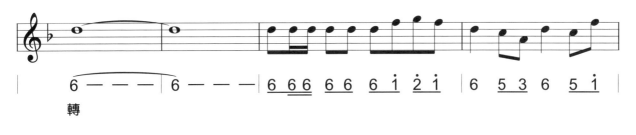

6 — — — 6 — — — | 6 6̲ 6̲ 6̲ 6̲ 6̲ 1̲̇ 2̲̇ 1̇ | 6 5̲ 3̲ 6 5̲ 1̲ |
轉

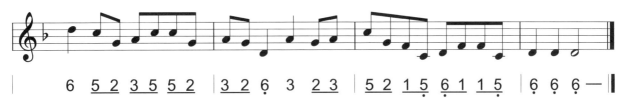

| 6 5̲ 2̲ 3̲ 5̲ 5̲ 2̲ | 3̲ 2̲ 6̣ 3 2̲ 3̲ | 5̲ 2̲ 1̲ 5̣̲ 6̣̲ 1̲ 1̲ 5̣̲ | 6̣ 6̣ 6̣ — |

娜奴娃情歌

F指法　4/4拍

曲／田雨、古月

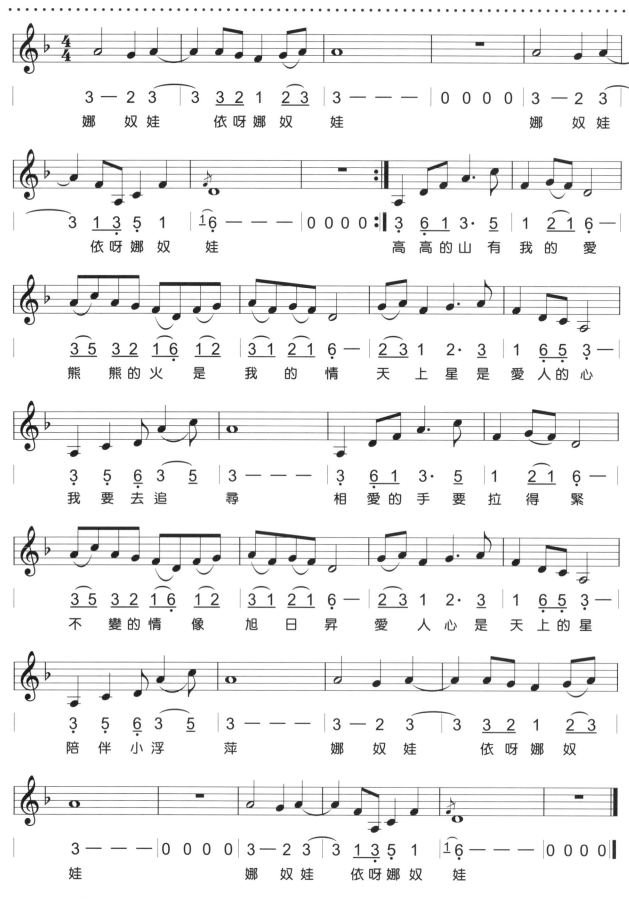

和聲練習

OCARINA

　　和聲（Harmony）是指兩個以上不同的音按照一定規則同時發生而構成的音響組合，有「和諧」與「不和諧」的兩種效果，這裡的和聲練習以和諧為主。找個朋友與你一起吹奏和聲練習，享受二部合奏的樂趣，但吹奏和聲前一定要注意自己本身吹奏的音準，如果吹的不準，就會變成可怕的不和諧音喔！

和聲練習練習Ⅰ（C指法）：

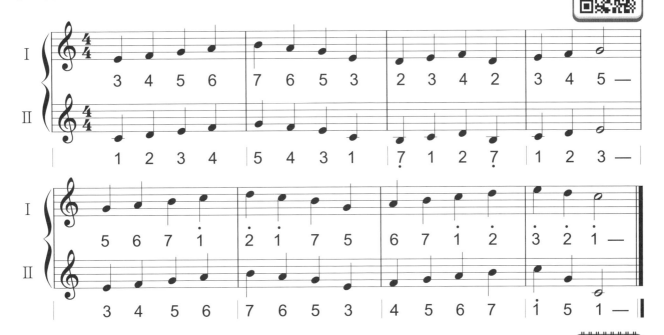

和聲練習練習Ⅱ（C指法）：

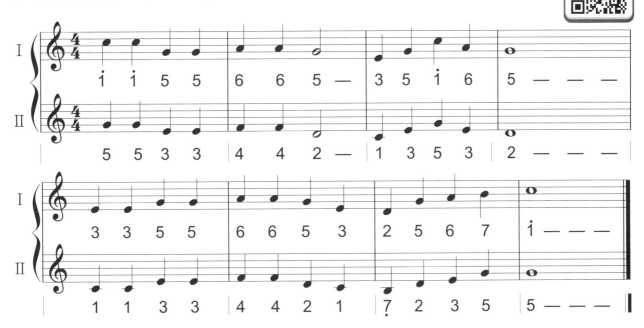

和聲練習練習III（C指法）：

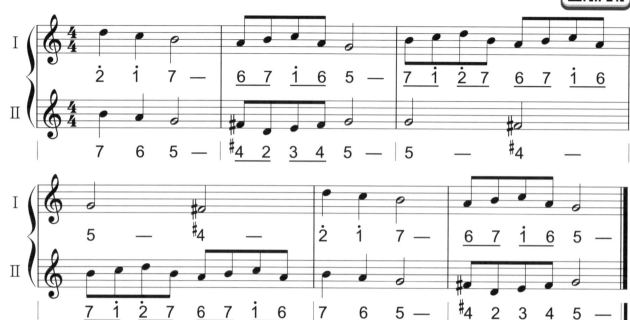

野玫瑰

C/F指法 4/4拍

詞 / 周學普 曲 / 舒伯特

同樣的音符在吹奏時記得斷開，才不會連起來變成同一個音。

♪25

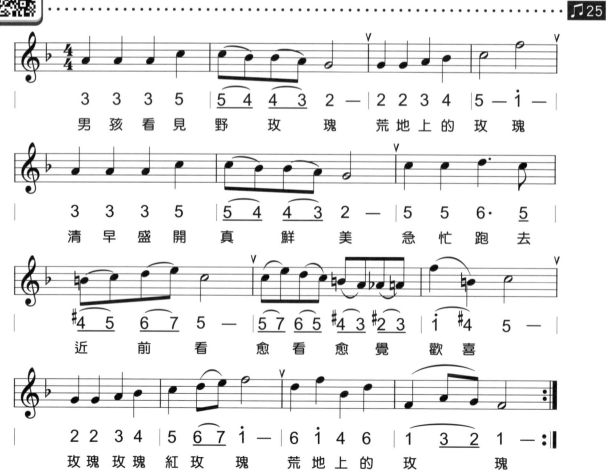

3 3 3 5 | 5 4 4 3 2 — | 2 2 3 4 | 5 — i — |
男 孩 看 見 野 玫 瑰 荒 地 上 的 玫 瑰

3 3 3 5 | 5 4 4 3 2 — | 5 5 6· 5 |
清 早 盛 開 真 鮮 美 急 忙 跑 去

#4 5 6 7 5 — | 5 7 6 5 #4 3 #2 3 | i #4 5 — |
近 前 看 愈 看 愈 覺 歡 喜

2 2 3 4 | 5 6 7 i — | 6 i 4 6 | 1 3 2 1 — :|
玫 瑰 玫 瑰 紅 玫 瑰 荒 地 上 的 玫 瑰

詠嘆調與變奏
（快樂的鐵匠）
F指法　4/4拍
曲／韓德爾

此曲的第二部比較簡單，像在打拍子，是較為固定的節奏，剛開始練習分部時可以唱第一部旋律用手拍打第二部的節奏，讓自己習慣一邊吹奏還可注意到第二部，避免各吹各的情況發生，練習吹奏第二部時亦可先把第一部練好再來吹奏。

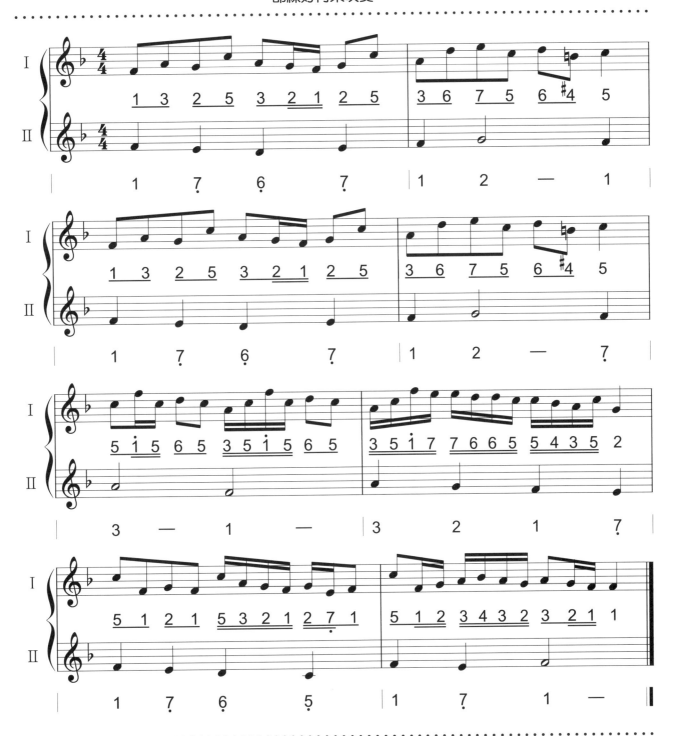

吹奏小叮嚀

旋律越簡單的樂曲其實越不容易吹奏，快節奏的旋律只要把指法、運舌練好就能抓到樂曲的感覺，而簡單的旋律則容易聽出缺點，因此要更注意吹奏時運舌的方式、樂句的表現以及音樂性。

天鵝湖

F指法 4/4拍
曲 / 柴可夫斯基

這首樂曲的重點在樂句，雖然不是弱起拍，但每段樂句是在小節線的前一拍換氣，千萬不要在小節線上換氣而影響樂曲的感覺。

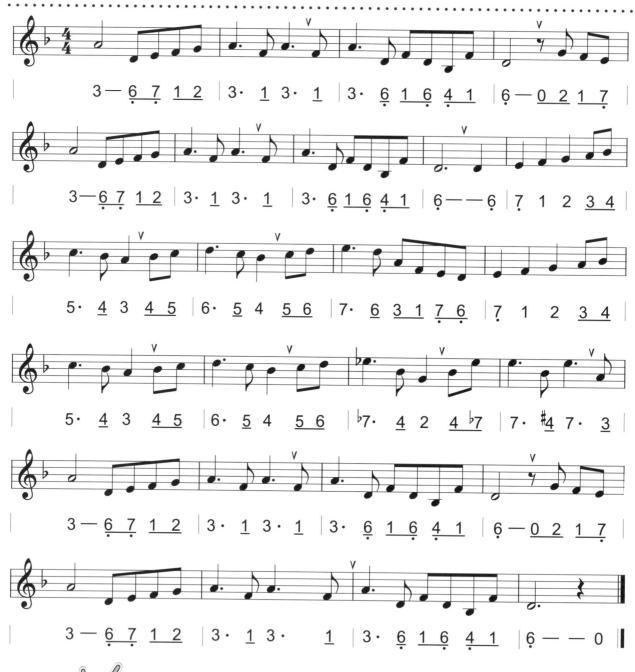

柴可夫斯基—天鵝湖

1876年，柴可夫斯基受莫斯科國家劇院經理貝季列夫的委託，為當時正大受歡迎的芭蕾舞編曲，而至於他是以哪個舞劇為版本則看法不一，一說為穆卓思的德國童話、一說為亞當的《吉賽兒》（Giselle）。柴可夫斯基於次年完成此部《天鵝湖》，但《天鵝湖》因舞台與服裝的關係並未得到好評，一直到他去世後，俄國舞劇鬼才伊凡諾夫（Le Ivanov）重新編曲上演才讓世人肯定這部不朽的大作。

Slow Rock在音樂上的想法是「以三連音為主體節奏架構」的音樂型態。Slow Rock由於速度慢,常被使用於抒情歌上,也有人把它當作12/8的複合拍子來看,但這樣會變成12個小拍,以樂曲曲調而言比較容易變得生硬,因此建議以一小節4拍的方式打拍子。

 練習曲說明

練習時可以先一隻手打拍子,並平均的數「123、123、123、123」,另一隻手於口唸1的地方打固定拍。敲出來的節奏會接近「碰恰恰、碰恰恰、碰恰恰、碰恰恰」,平均打出每一個拍點。接著只要在強拍的地方打固定拍,也就是在「＊」處打固定拍,盡量不要每一個音符都打拍子。四分音符的部分,則要記得在心中默數123,把拍子的空間留下來。

$$\overbrace{1\ \ 1\ \ 1}^{3}\ \ \overbrace{1\ \ 1\ \ 1}^{3}\ \ \overbrace{1\ \ 1\ \ 1}^{3}\ \ \overbrace{1\ \ 1\ \ 1}^{3}$$

數拍為:	1	2	3	1	2	3	1	2	3	1	2	3
	碰	恰	恰	碰	恰	恰	碰	恰	恰	碰	恰	恰
	＊			＊			＊			＊		

1. 為了平均每一個音符的拍點,可以先把每一個小拍點都打出來。

2. 實際吹奏時只要在「＊」的地方打拍子。 遇到 $\overbrace{\dot{1}\ .\ \dot{1}}^{3}$ 容易吹得太連貫而變成一個音,吹奏時可當作 $\overbrace{\dot{1}\ 0\ \dot{1}}^{3}$ 吹奏。

$$\overbrace{1\ \ 1\ \ 1}^{3}\ \ 1\qquad\qquad \overbrace{2\ \ 2\ \ 2}^{3}\ \ 2$$

數拍為:	1	2	3	1	2	3	1	2	3	1	2	3
	＊			＊			＊			＊		

$$\overbrace{\dot{1}\ .\ \dot{1}}^{3}\ \ 1\qquad\qquad \overbrace{\dot{1}\ .\ \dot{1}}^{3}\ \ \dot{1}$$

數拍為:	1	2	3	1	2	3	1	2	3	1	2	3
	＊			＊			＊			＊		

Slow Rock練習曲：

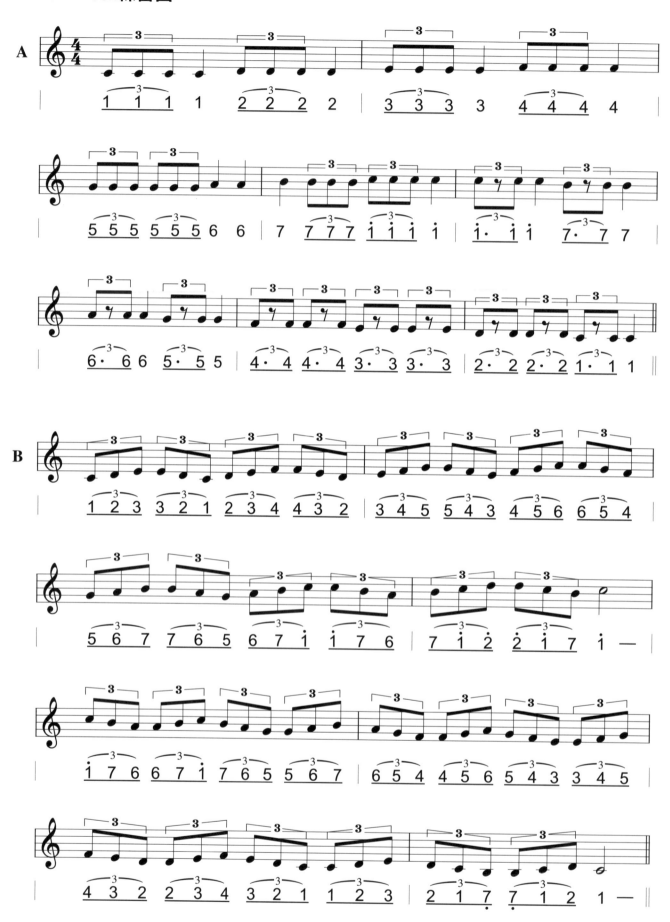

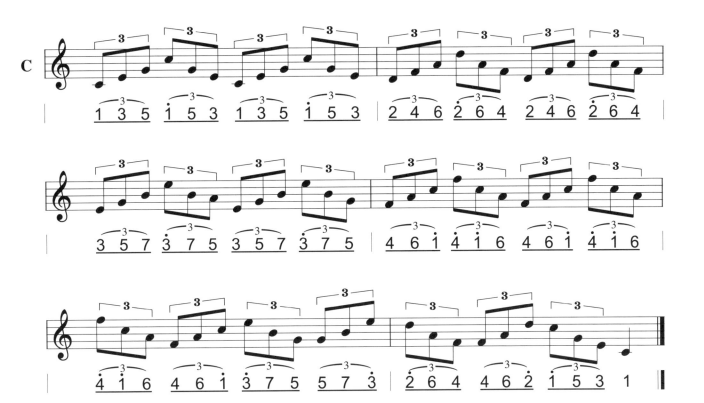

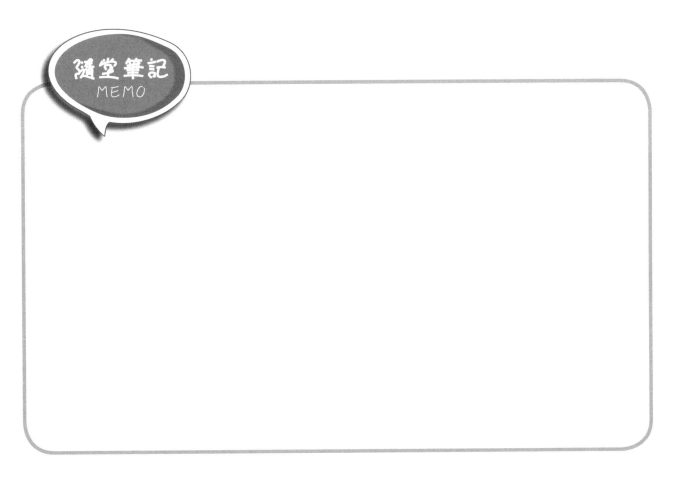

世界末日

C/F指法　4/4拍
曲 / Skeeter Davis

在曲譜前面看見 1　1 = 1・1 就表示原本半拍的節奏
要自動轉為三連音的一、三點。

例如：6　4　2　1 = 6・4　2・1

♫26

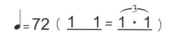

♩=72（ 1　1 = 1・1 ）

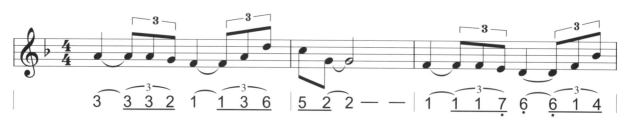

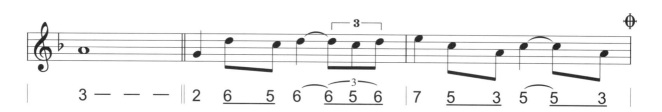

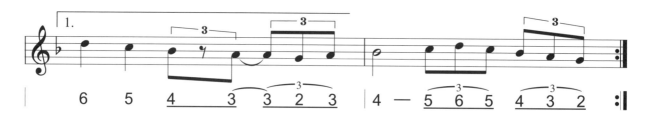

第四十號交響曲

C指法 2/2拍

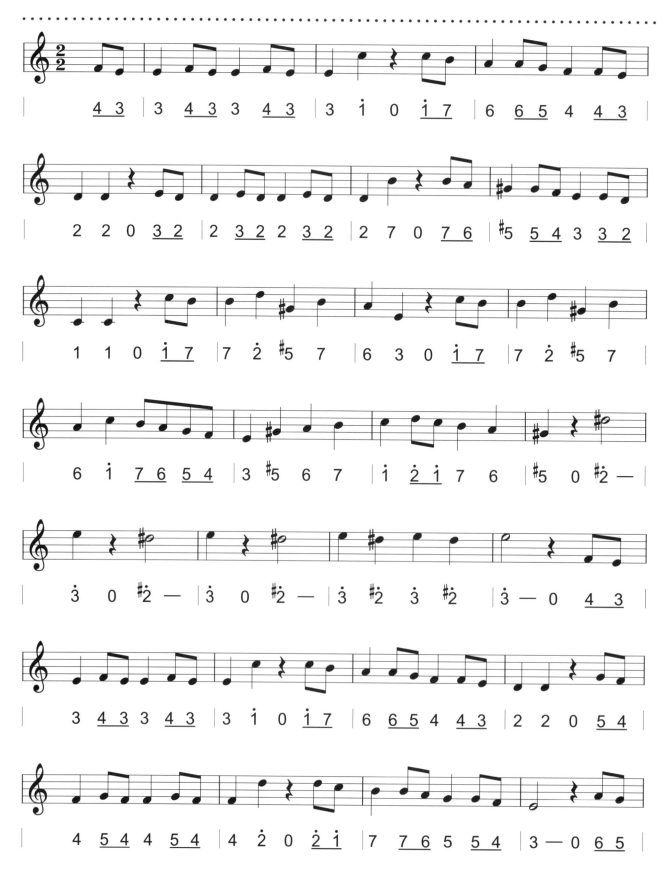

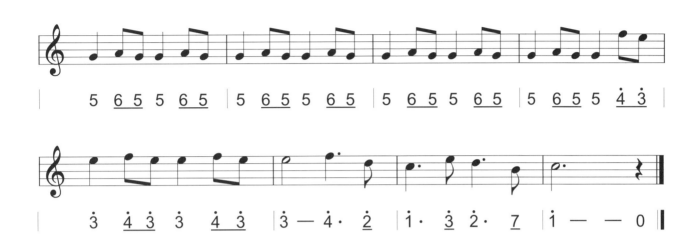

G弦之歌

C指法 4/4拍

曲／巴哈

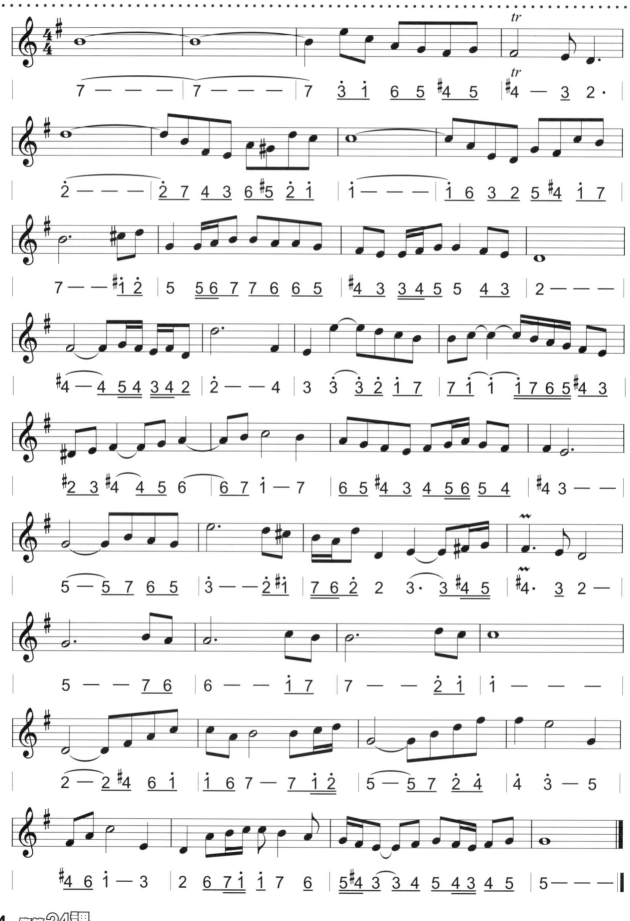

G大調

承接第11課F大調的觀念,以G音為起始音,並依照大調規則排列出的音階稱為「G大調音階」。因為G大調音階中有♯4音(F♯),所以五線譜開頭以「♯」在第五線上表示,提示我們此為G大調的樂譜。G大調的吹奏中需注意♯4音的指法。

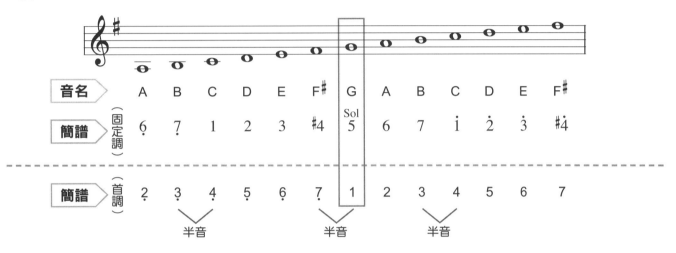

音名	A	B	C	D	E	F♯	G Sol	A	B	C	D	E	F♯
簡譜(固定調)	6̣	7̣	1	2	3	♯4	5	6	7	1̇	2̇	3̇	♯4̇
簡譜(首調)	2̣	3̣	4̣	5̣	6̣	7̣	1	2	3	4	5	6	7

半音　　　半音　　　半音

任意一個音都能當作起始音,再依照大調規則排列後,即可得到該音的大調音階。以下表格列出了常用的大調,請練習吹奏看看。(下表的指法與固定調簡譜的音相同,即1＝C、2＝D…,以此類推。)

指法調＼首調簡譜及唱名	1 Do	2 Re	3 Mi	4 Fa	5 Sol	6 La	7 Si	1̇ Do
C調	1	2	3	4	5	6	7	1̇
D調	2	3	♯4	5	6	7	♯1̇	2̇
E調	3	♯4	♯5	6	7	♯1̇	♯2̇	3̇
F調	4	5	6	♭7	1̇	2̇	3̇	4̇
G調	5	6	7	1̇	2̇	3̇	♯4̇	5̇
A調	6̣	7̣	♯1	2	3	♯4	♯5	6
B調	7̣	♯1	♯2	3	♯4	♯5	♯6	7

當要吹奏一個新的調時,可以先拿簡單的旋律來練習,例如:小星星、小蜜蜂…等樂曲,藉以熟悉指法。

G指法練習曲

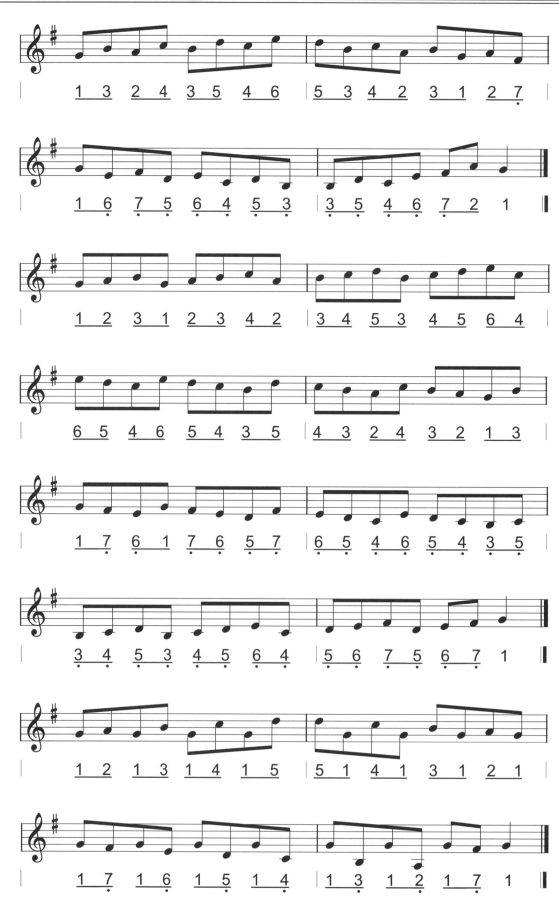

1 3 2 4 3 5 4 6 | 5 3 4 2 3 1 2 7̣

1̣ 6̣ 7̣ 5̣ 6̣ 4̣ 5̣ 3̣ | 3̣ 5̣ 4̣ 6̣ 7̣ 2 1

1 2 3 1 2 3 4 2 | 3 4 5 3 4 5 6 4

6 5 4 6 5 4 3 5 | 4 3 2 4 3 2 1 3

1̣ 7̣ 6̣ 1̣ 7̣ 6̣ 5̣ 7̣ | 6̣ 5̣ 4̣ 6̣ 5̣ 4̣ 3̣ 5̣

3̣ 4̣ 5̣ 3̣ 4̣ 5̣ 6̣ 4̣ | 5̣ 6̣ 7̣ 5̣ 6̣ 7̣ 1

1 2 1 3 1 4 1 5 | 5 1 4 1 3 1 2 1

1 7̣ 1 6̣ 1 5̣ 1 4̣ | 1 3̣ 1 2̣ 1 7̣ 1

四季－春

G指法　4/4拍

曲／維瓦第

♩27

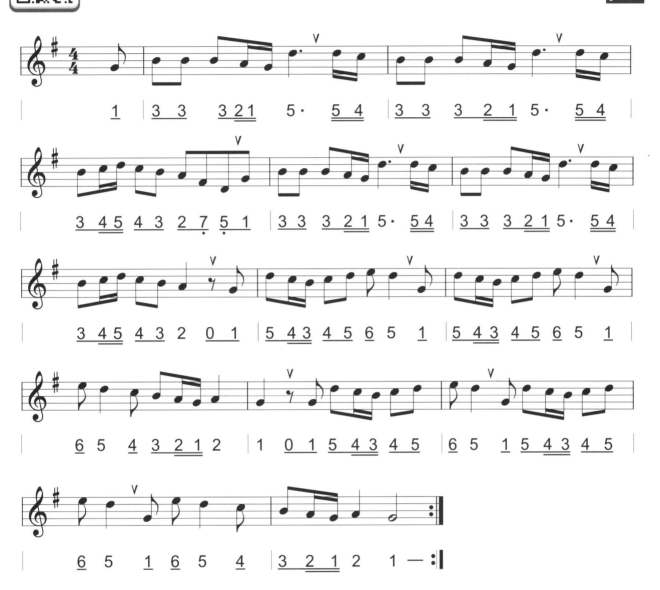

四季

　　《四季》小提琴協奏曲是描述威尼斯郊外春、夏、秋、冬四季的田園景色。此曲是《四季》中〈春〉的第一樂章，描述小鳥唱歌、春雷代表春來了。大約是韋瓦第四十歲左右時的作品，亦即1730年代。曲子出版後反應並不熱烈，因此很快被人們遺忘。大約在距今90多年前的1920年代後半期，音樂研究者又重新評估，人們才逐漸認識它，並且一下子就愛上它，成為世界名曲，也是許多交響樂團的重要曲目之一。

陶笛**117**

別離曲

G指法　4/4拍

曲／蕭邦

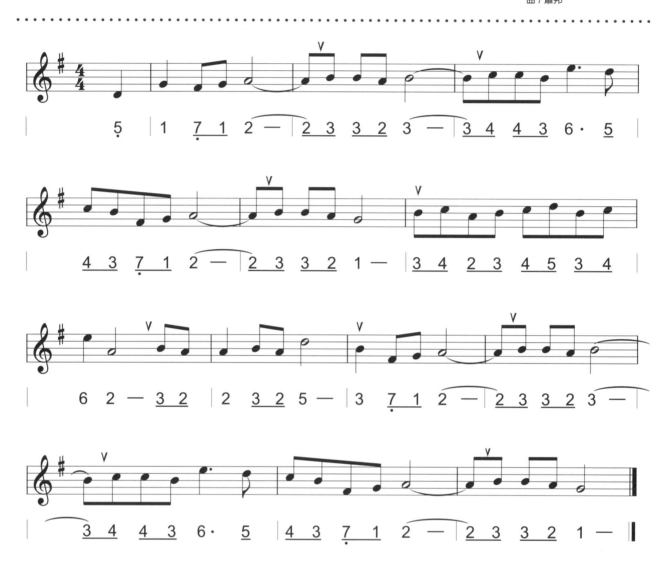

蕭邦—別離曲

　　蕭邦在1833年出版的第一集《練習曲》中，以這首俗稱〈別離曲〉的E大調第三號最為著名。此曲是1830年在華沙時的作品技巧雖然艱深，但是曲調優美非凡。於演奏上，演奏者可依自己個人的風格，演奏出不同的速度，因為〈別離曲〉能以「彈性速度」（Tempo Rubato）法演譯。可參考各演奏CD詮釋的〈別離曲〉，便能比較其中的不同。

今日

G指法　3/4拍

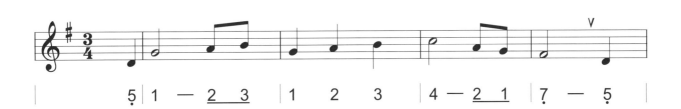

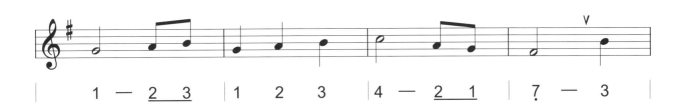

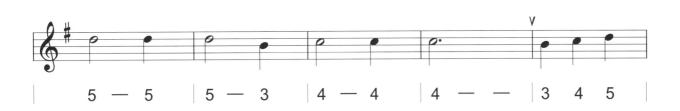

節拍器、調音器

節拍器（Metronome）

　　節拍器在音樂中，速度（Tempo）決定了樂曲的快慢，也會影響作品的情感與演奏難度。音樂速度一般會以文字或數字標示於樂曲的開端，現代大多以每分鐘多少拍（Beats Per Minute，簡稱BPM）作單位。例如：樂譜上的 ♩=60代表四分音符在一分鐘內出現的次數；60是其BPM值，表示每分鐘演奏60個四分音符，因此在這個速度下一拍等於一秒鐘，BPM的數值越大代表速度越快。

　　節拍器（Metronome）是能規律發出聲音或者藉由視覺效果來打拍子的器材，通常用來提供一個穩定的節拍和速度。節拍器的英文—「Metronome」於1815年第一次出現，由希臘文而來：Metro＝Measure（衡量），Nomos＝Regulating（規律化的）節拍器是練習時非常重要的輔助工具之一，使用節拍器能幫助我們建立穩定的節奏感，也可以讓我們對速度有基本的概念，但必須先有打固定拍的習慣，再讓自己的固定拍跟著節拍器的速度同時拍打，千萬不要聽到一個聲音才打一下喔！在配合節拍器吹奏前，先聽節拍器拍打的速度，跟著節拍器數一小節預備拍再開始吹奏。初期可以先練習吹奏長音，讓耳朵習慣「聽」節拍器的聲音。

　　記住，節拍器只是輔助，藉以幫助穩定自己的速度，當心裡的速度能穩定後，就不需要一直依賴節拍器了。節拍器種類包括：發條式節拍器、電子節拍器和軟體節拍器；由於智慧型手機的普及，業者也開發了有節拍器功能的App。

調音器（Tuner）

　　1939年，一個國際會議提出，把鋼琴中央C上方的A定為440赫茲。到了1955年，國際標準化組織採用了這個標準，將其訂為ISO 16（1975年，此組織重新確認了這項標準）。從此，A440就成為鋼琴、小提琴以及其他樂器的頻率校準標準。

　　當接收到聲波震動時，會顯示其音高；吉他、小提琴、二胡這類樂器，彈奏前都是需要調音的，而陶笛為什麼需要調音呢？在這裡我們要調的不是陶笛的音，而是我們吹奏的氣量。氣量強一些聲音可能會偏高，相對的氣量弱一些聲音可能會偏低。而擁有正確音準才能建立起好的音感。

簡譜	1	2	3	4	5	6	7
音名	C	D	E	F	G	A	B
唱名	Do	Re	Mi	Fa	Sol	La	Si

吹奏陶笛時，調音器顯示的是固定音，也就是C指法（C調）音符的音名。

對著調音器吹奏時請以平穩的氣量送氣，當「指針在中間」或者「顯示綠燈」即表示音高正確（不同調音器顯示的方式不同），倘若指針指向右邊則代表聲音偏高請重新吹奏較輕的氣量，切勿直接降低氣量以免音高變得起伏不定；相反的，指針指向左邊則代表聲音偏低請重新吹奏較強的氣量，讓指針指向中間。

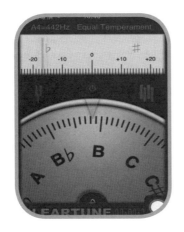 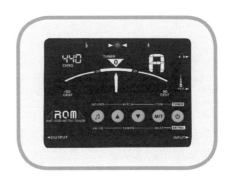

此為調音器介面

望你早歸

G指法 4/4拍

詞 / 那卡諾　曲 / 楊三郎

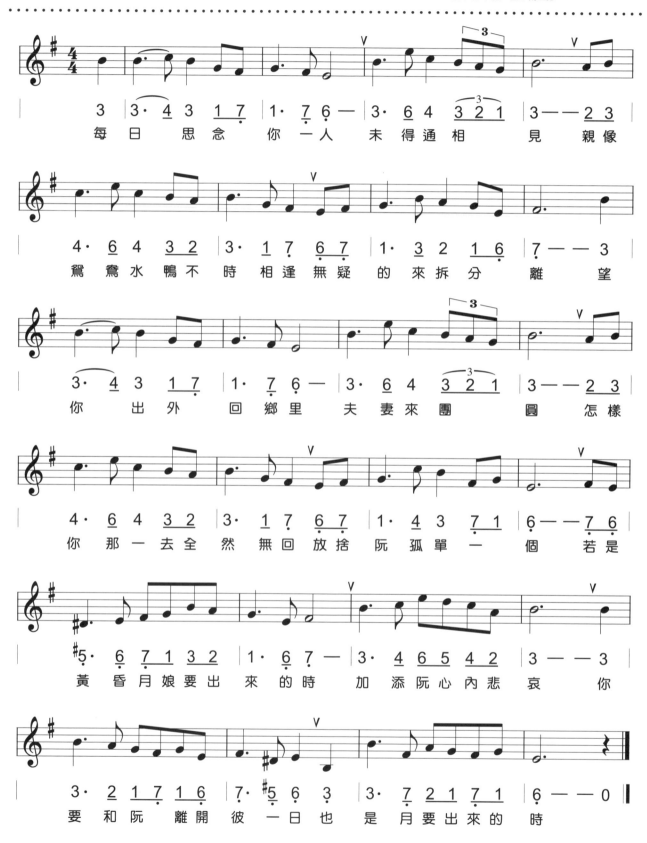

每日 思念 你 一人 未得通 相　見 親像

鴛鴦水鴨不時 相逢無疑 的 來拆分 離 望

你 出外 回鄉里 夫妻來團　圓 怎樣

你那一去全 然無回 放捨 阮孤單一 個 若是

黃昏月娘要出 來的時 加添阮心內悲 哀 你

要和阮離開彼 一日也 是 月要出來的 時

桂花巷

G指法　4/4拍

詞 / 吳念真　曲 / 陳揚

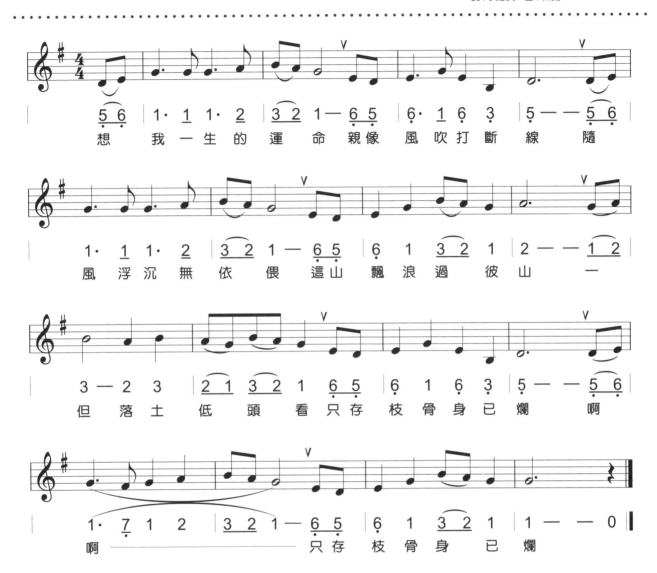

調性

經過前面的課程，相信讀者已經有一定的吹奏水準，是否曾經拿起陶笛跟著自己喜歡的歌曲吹奏，但吹起來卻好像覺得哪裡怪怪的？又或者明明也是伴奏音樂或卡拉OK伴唱帶為什麼陶笛跟音樂的聲音會不合呢？

我們練習的C指法、F指法與G指法，如果使用C調陶笛出來的調性是C調、F調、G調，但一般音樂不只有這三種調，如果要與其他樂器合奏或者搭配教材以外的伴奏音樂，就必須先知道該樂器或音樂本身是什麼調，再搭配適合的指法吹奏。

什麼情況下要用什麼陶笛呢？除了最前面提到依樂曲音域而定外，必須使用不同的陶笛或指法而產生我們需要的調性。

常用的陶笛與指法：

陶笛＼指法	C指法	F指法	G指法
C調陶笛	C調	F調	G調
F調陶笛	F調	B♭調	C調
G調陶笛	G調	C調	D調

- 使用C調陶笛吹奏C指法，聽起來就是C調
- 使用F調陶笛吹奏F指法，聽起來就是B♭調
- 使用G調陶笛吹奏G指法，聽起來就是D調

至於不在表格內的調性，必須搭配其他指法，可參考第21課的練習。

陶笛的清潔與保養

1. 吹奏陶笛前不要吃東西，保持口腔乾淨。

2. 長時間吹奏會累積水氣在氣道內，容易累積污垢且影響音色。可用比氣道略小的條狀薄紙片來清潔氣道。

3. 非上漆的陶笛可用75%酒精清潔消毒，但若表面是上漆，則使用濕布擦拭後，保持乾燥即可。

黃昏的故鄉

G指法 4/4拍

曲 / 橫井弘

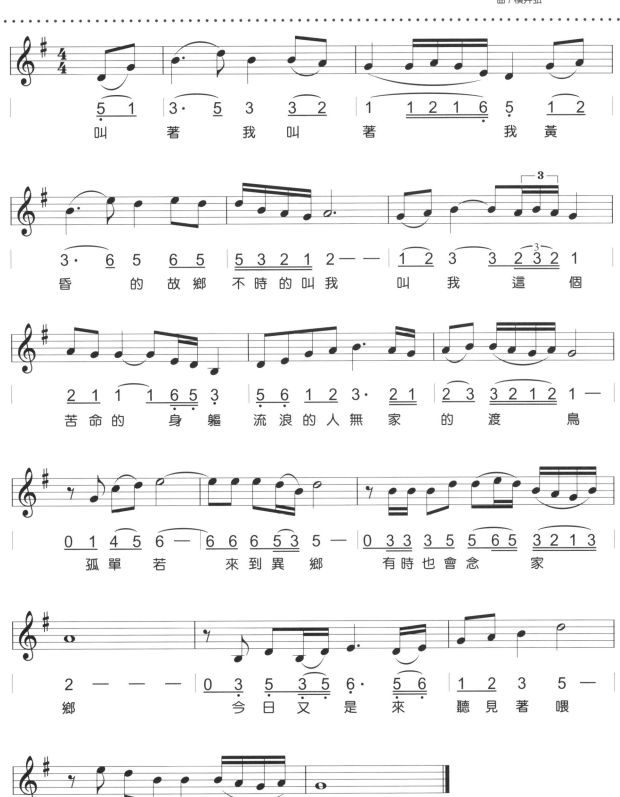

嶄新的世界

F指法 4/4拍

曲 / Alan Menken

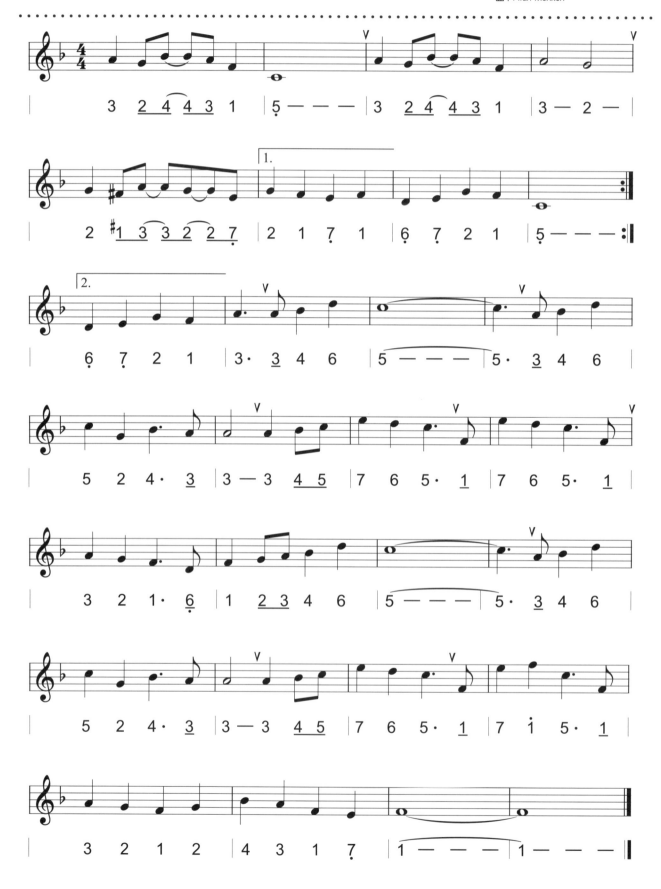

第24課 合奏練習

（1）手指練習Ⅰ：

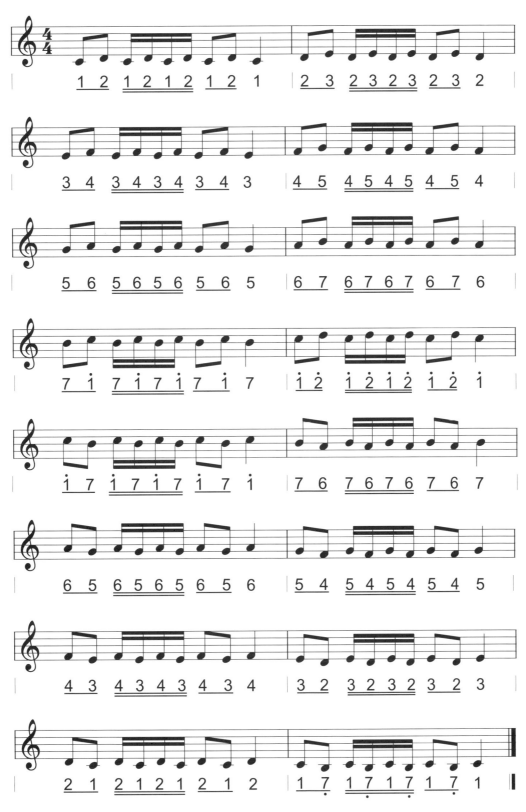

（2）手指練習 II：

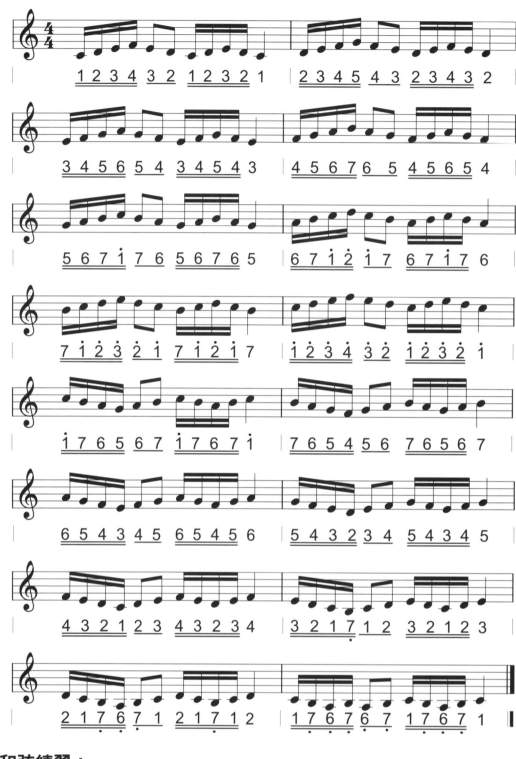

$\underline{1}\ \underline{2}\ \underline{3}\ \underline{4}\ \underline{3}\ \underline{2}\ \underline{1}\ \underline{2}\ \underline{3}\ \underline{2}\ 1 \quad \underline{2}\ \underline{3}\ \underline{4}\ \underline{5}\ \underline{4}\ \underline{3}\ \underline{2}\ \underline{3}\ \underline{4}\ \underline{3}\ 2$

$\underline{3}\ \underline{4}\ \underline{5}\ \underline{6}\ \underline{5}\ \underline{4}\ \underline{3}\ \underline{4}\ \underline{5}\ \underline{4}\ 3 \quad \underline{4}\ \underline{5}\ \underline{6}\ \underline{7}\ \underline{6}\ \underline{5}\ \underline{4}\ \underline{5}\ \underline{6}\ \underline{5}\ 4$

$\underline{5}\ \underline{6}\ \underline{7}\ \dot{\underline{1}}\ \dot{\underline{7}}\ \underline{6}\ \underline{5}\ \underline{6}\ \underline{7}\ \underline{6}\ 5 \quad \underline{6}\ \underline{7}\ \dot{\underline{1}}\ \dot{\underline{2}}\ \dot{\underline{1}}\ \underline{7}\ \underline{6}\ \underline{7}\ \dot{\underline{1}}\ \underline{7}\ 6$

$\underline{7}\ \dot{\underline{1}}\ \dot{\underline{2}}\ \dot{\underline{3}}\ \dot{\underline{2}}\ \dot{\underline{1}}\ \underline{7}\ \dot{\underline{1}}\ \dot{\underline{2}}\ \dot{\underline{1}}\ 7 \quad \dot{\underline{1}}\ \dot{\underline{2}}\ \dot{\underline{3}}\ \dot{\underline{4}}\ \dot{\underline{3}}\ \dot{\underline{2}}\ \dot{\underline{1}}\ \dot{\underline{2}}\ \dot{\underline{3}}\ \dot{\underline{2}}\ \dot{1}$

$\dot{\underline{1}}\ \underline{7}\ \underline{6}\ \underline{5}\ \underline{6}\ \underline{7}\ \dot{\underline{1}}\ \underline{7}\ \underline{6}\ \underline{7}\ \dot{1} \quad \underline{7}\ \underline{6}\ \underline{5}\ \underline{4}\ \underline{5}\ \underline{6}\ \underline{7}\ \underline{6}\ \underline{5}\ \underline{6}\ 7$

$\underline{6}\ \underline{5}\ \underline{4}\ \underline{3}\ \underline{4}\ \underline{5}\ \underline{6}\ \underline{5}\ \underline{4}\ \underline{5}\ 6 \quad \underline{5}\ \underline{4}\ \underline{3}\ \underline{2}\ \underline{3}\ \underline{4}\ \underline{5}\ \underline{4}\ \underline{3}\ \underline{4}\ 5$

$\underline{4}\ \underline{3}\ \underline{2}\ \underline{1}\ \underline{2}\ \underline{3}\ \underline{4}\ \underline{3}\ \underline{2}\ \underline{3}\ 4 \quad \underline{3}\ \underline{2}\ \underline{1}\ \underline{7}\ \underline{1}\ \underline{2}\ \underline{3}\ \underline{2}\ \underline{1}\ \underline{2}\ 3$

$\underline{2}\ \underline{1}\ \underline{7}\ \underline{6}\ \underline{7}\ \underline{1}\ \underline{2}\ \underline{1}\ \underline{7}\ \underline{1}\ 2 \quad \underline{1}\ \underline{7}\ \underline{6}\ \underline{7}\ \underline{6}\ \underline{7}\ \underline{1}\ \underline{7}\ \underline{6}\ \underline{7}\ 1$

（3）和弦練習：

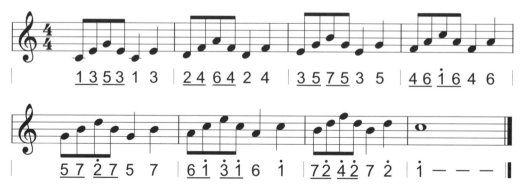

$\underline{1}\ \underline{3}\ \underline{5}\ \underline{3}\ \underline{1}\ 3 \mid \underline{2}\ \underline{4}\ \underline{6}\ \underline{4}\ \underline{2}\ 4 \mid \underline{3}\ \underline{5}\ \underline{7}\ \underline{5}\ \underline{3}\ 5 \mid \underline{4}\ \underline{6}\ \dot{\underline{1}}\ \underline{6}\ \underline{4}\ 6$

$\underline{5}\ \underline{7}\ \dot{\underline{2}}\ \underline{7}\ \underline{5}\ 7 \mid \underline{6}\ \dot{\underline{1}}\ \dot{\underline{3}}\ \dot{\underline{1}}\ 6\ \dot{1} \mid \underline{7}\ \dot{\underline{2}}\ \dot{\underline{4}}\ \dot{\underline{2}}\ 7\ \dot{2} \mid \dot{1}\ -\ -\ -$

龍貓 - 散步

C指法 4/4拍
曲 / 久石讓

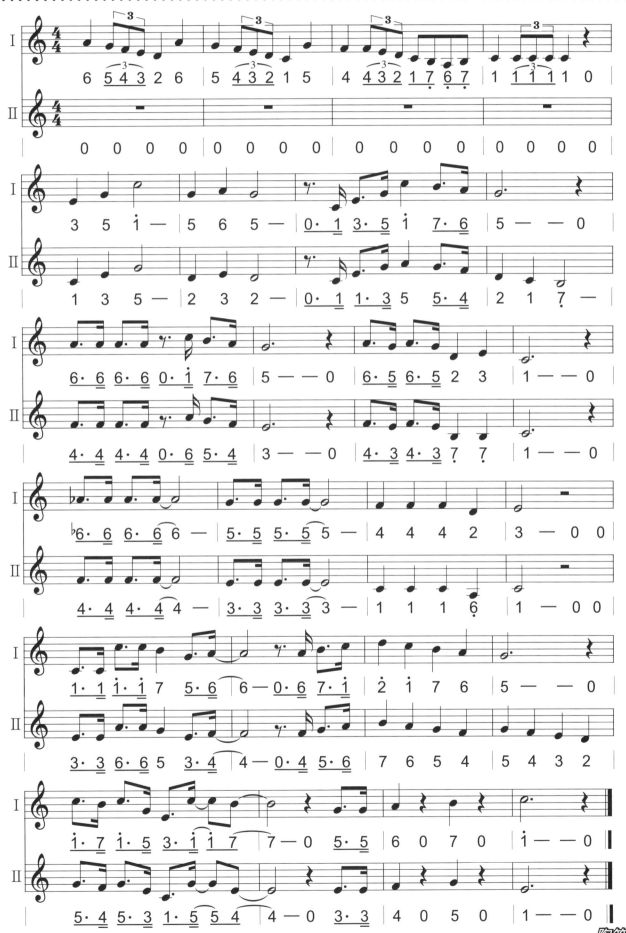

這是何等美妙的聲音

C指法 4/4拍

曲／莫札特

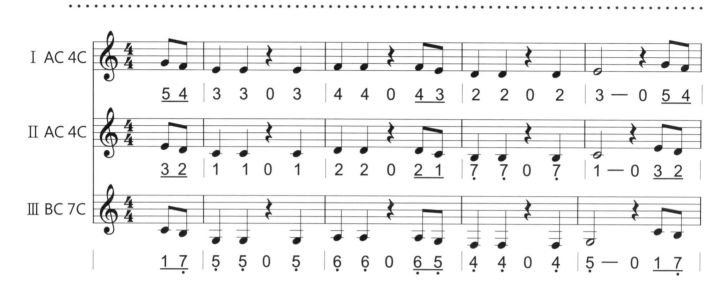

| I AC 4C | 5 4 | 3 3 0 3 | 4 4 0 4 3 | 2 2 0 2 | 3 — 0 5 4 |

| II AC 4C | 3 2 | 1 1 0 1 | 2 2 0 2 1 | 7 7 0 7 | 1 — 0 3 2 |

| III BC 7C | 1 7 | 5 5 0 5 | 6 6 0 6 5 | 4 4 0 4 | 5 — 0 1 7 |

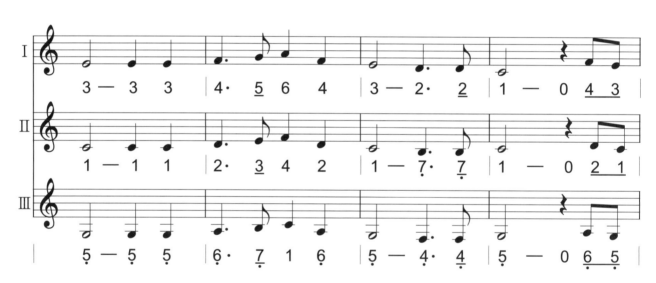

| I | 3 — 3 3 | 4· 5 6 4 | 3 — 2· 2 | 1 — 0 4 3 |

| II | 1 — 1 1 | 2· 3 4 2 | 1 — 7· 7 | 1 — 0 2 1 |

| III | 5 — 5 5 | 6· 7 1 6 | 5 — 4 4 | 5 — 0 6 5 |

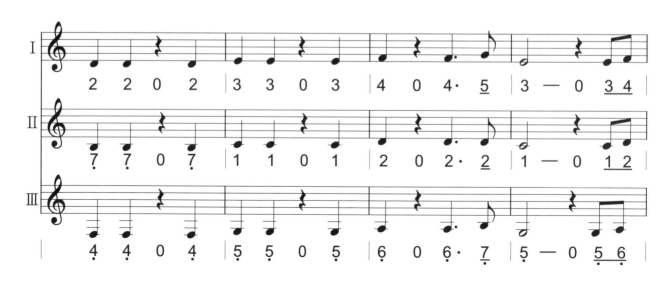

| I | 2 2 0 2 | 3 3 0 3 | 4 0 4· 5 | 3 — 0 3 4 |

| II | 7 7 0 7 | 1 1 0 1 | 2 0 2· 2 | 1 — 0 1 2 |

| III | 4 4 0 4 | 5 5 0 5 | 6 0 6· 7 | 5 — 0 5 6 |

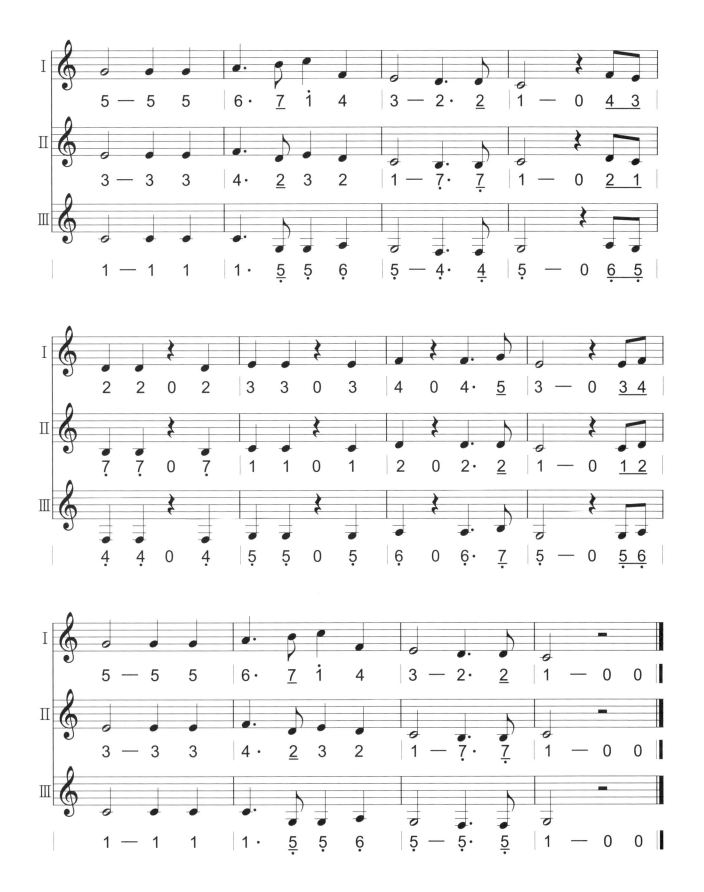

羅蜜歐與茱麗葉

C指法 3/4拍
曲 / 傑哈‧皮斯葛維克

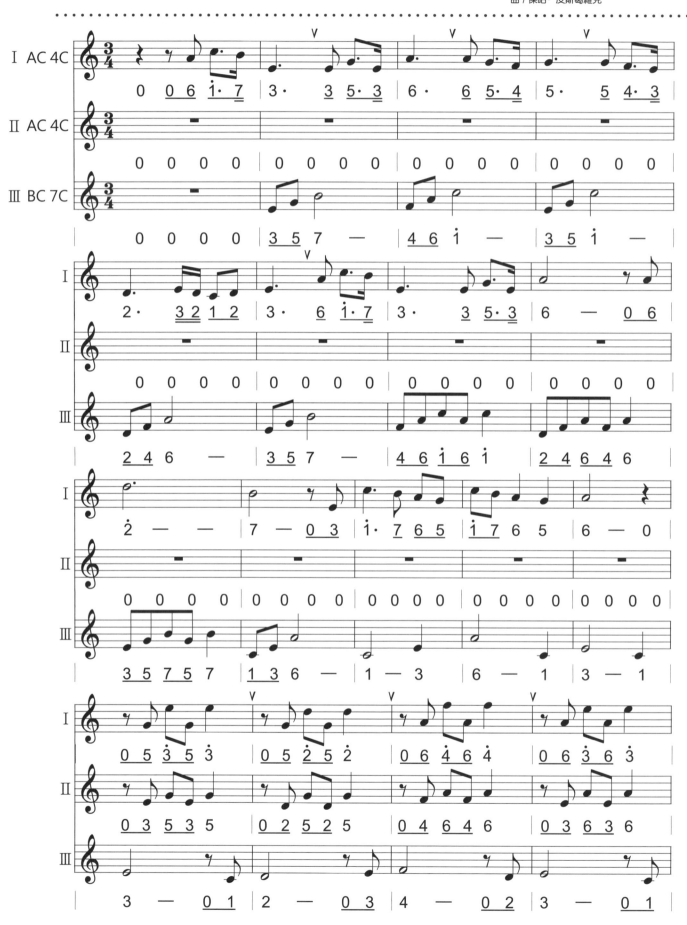

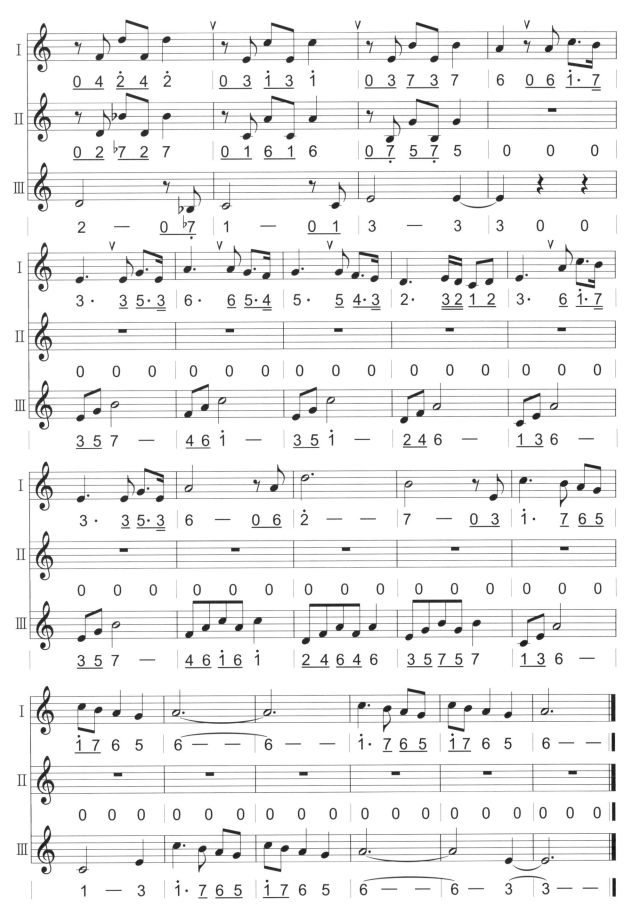

玫瑰玫瑰我愛你

C指法　4/4拍

曲 / 陳歌辛

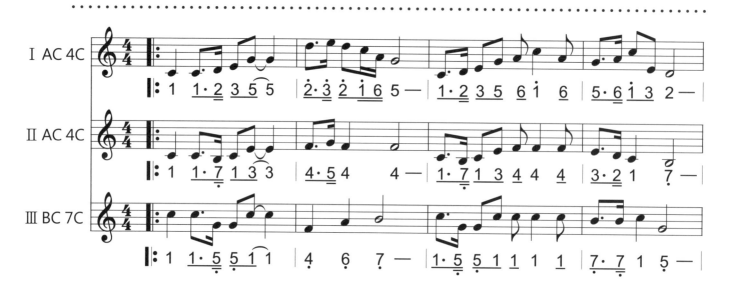

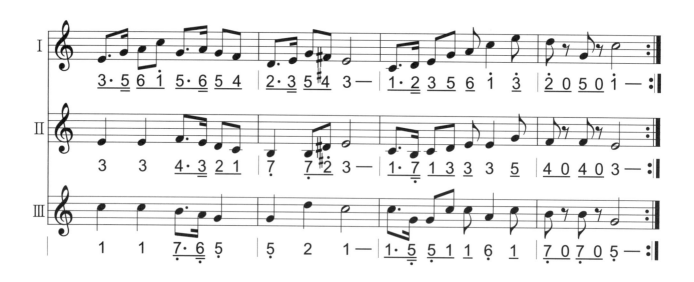

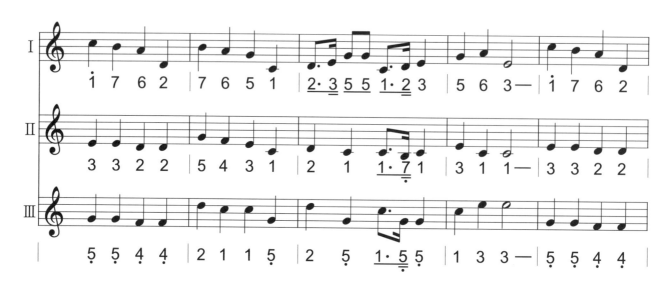

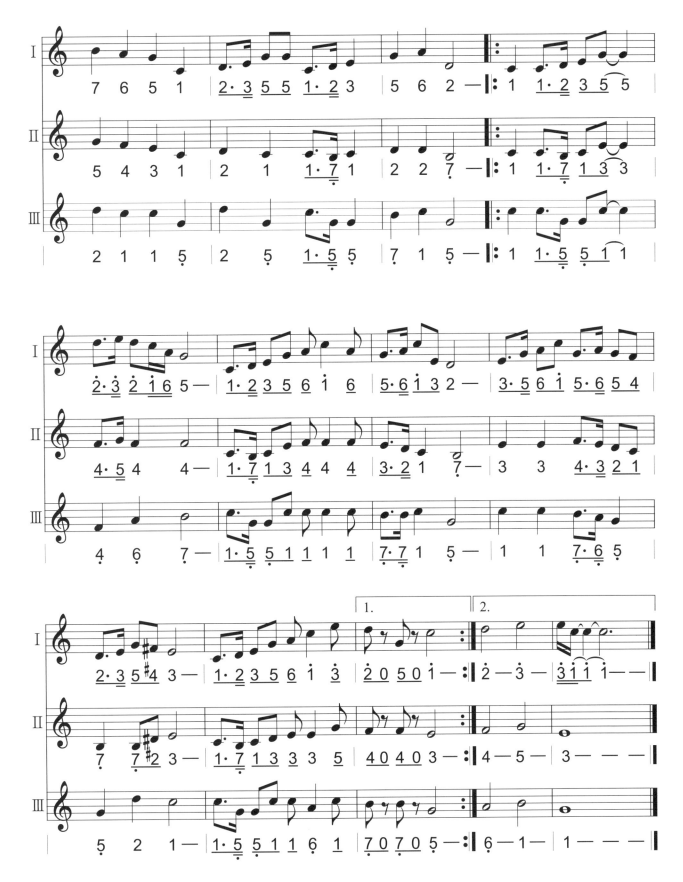

卡布里島

F指法 4/4拍

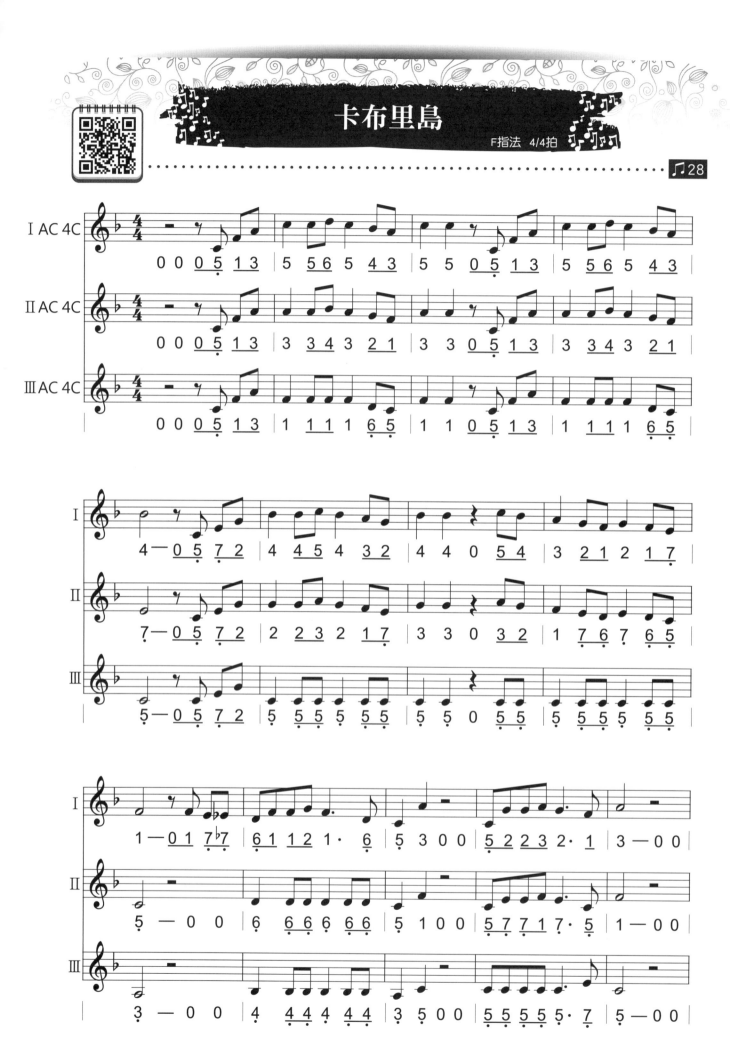

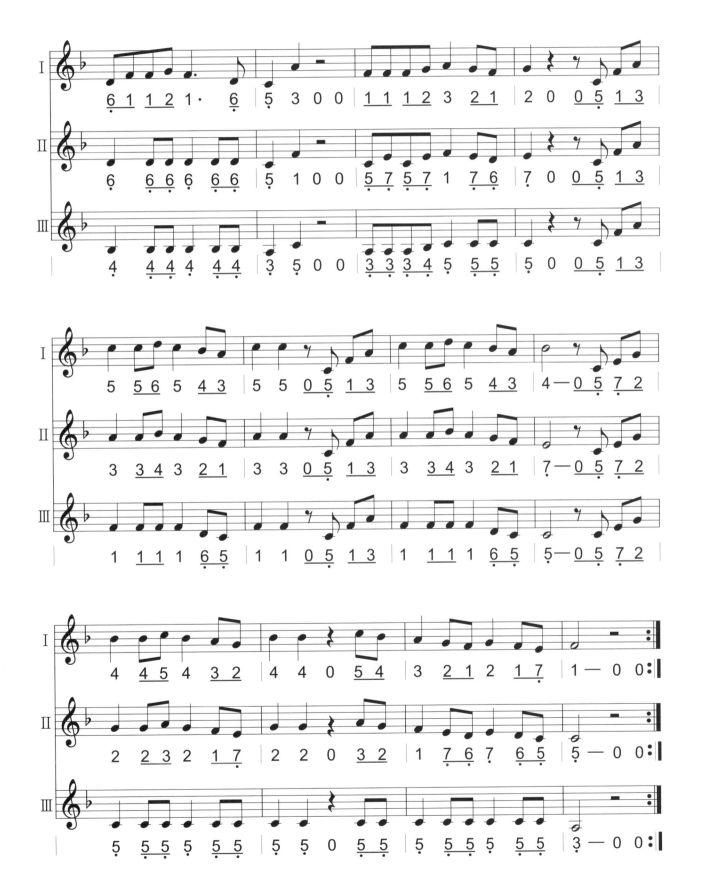

嘉禾舞曲

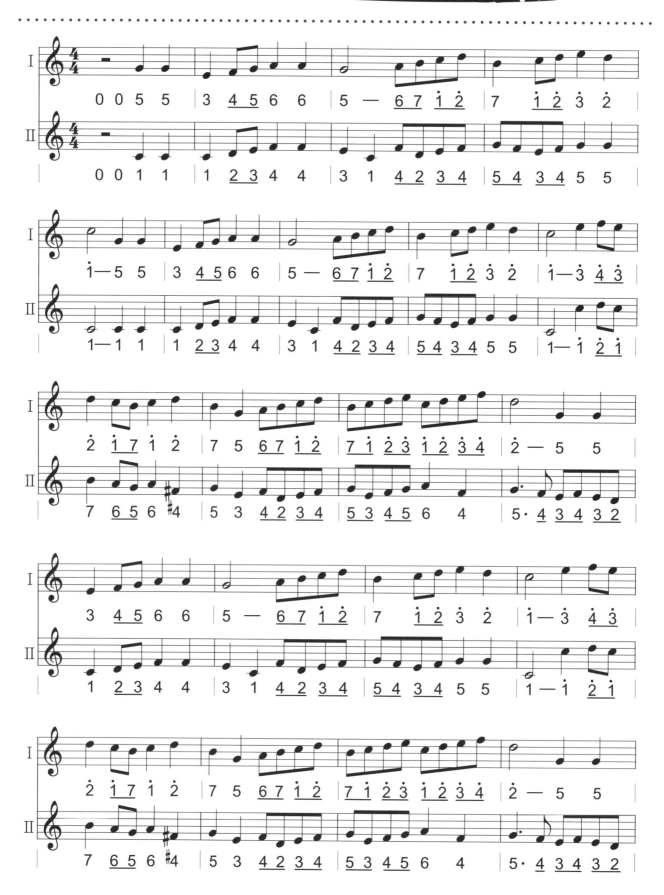

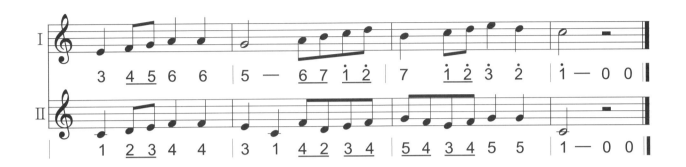

I: 3 4 5 6 6 | 5 — 6 7 1 2 | 7 1 2 3 2 | 1 — 0 0

II: 1 2 3 4 4 | 3 1 4 2 3 4 | 5 4 3 4 5 5 | 1 — 0 0

結語

恭喜您完成24堂課程的焠鍊，陶笛的學習路還很長，想要成為一位真正專業的陶笛吹奏家或音樂人所要具備的能力絕不僅於此，您需要更扎實的吹奏技巧，以應付更困難的曲子；更熟練的音階，以應付獨奏的編排與即興演奏；更清楚的樂理觀念，以應付創作與編曲，來創造更美麗的聲音；更深入接觸各個不同的曲風以創造自我風格。推薦大家可以在網路上尋找同好，互相交流、吹奏、分享心得。最後，歡迎您進入陶笛世界，一起帶著心愛的陶笛上山下海吧！

完全入門系列叢書

輕鬆入門24課　樂器一學就會！

⇨ 24課由淺入深的學習　⇨ 內容紮實,簡單易懂　⇨ 詳盡的教學內容

烏克麗麗 完全入門24課
陳建廷 編著
內附影音教學QR Code
每本定價：360元

陶笛 完全入門24課
陳若儀 編著
內附影音教學QR Code
每本定價：360元

木箱鼓 完全入門24課
吳岱育 編著
內附影音教學QR Code
每本定價：360元

薩克斯風 完全入門24課
鄭瑞賢 編著
內附影音教學QR Code
每本定價：500元

豎笛 完全入門24課
林姿均 編著
內附影音教學QR Code
每本定價：400元

長笛 完全入門24課
洪敬婷 編著
內附影音教學QR Code
每本定價：400元

節奏吉他 完全入門24課
顏鴻文 編著
內附影音教學QR Code
每本定價：400元

電吉他 完全入門24課
劉旭明 編著
內附影音教學QR Code
每本定價：400元

爵士吉他 完全入門24課
劉旭明 編著
內附影音教學QR Code
每本定價：400元

電貝士 完全入門24課
范漢威 編著
內附影音教學QR Code
每本定價：400元

爵士鼓 完全入門24課
方翊瑋 編著
內附影音教學QR Code
每本定價：400元

編著	陳若儀
封面設計	范韶芸
美術設計	范韶芸
電腦製譜	林倩如
譜面輸出	林倩如
文字校對	吳怡慧、陳珈云
影像處理	張惠娟
出版	麥書國際文化事業有限公司
	Vision Quest Publishing International Co., Ltd.
地址	10647 台北市羅斯福路三段325號4F-2
	4F.-2, No.325, Sec. 3, Roosevelt Rd.,
	Da'an Dist., Taipei City 106, Taiwan (R.O.C.)
電話	886-2-23636166・886-2-23659859
傳真	886-2-23627353
官方網站	http://www.musicmusic.com.tw
E-mail	vision.quest@msa.hinet.net

中華民國113年7月 三版

歡樂小笛手

- 本書符合**教育部高音直笛課程標準**。
- 適合**初學者自學**，也可作為**個別**、**團體課程教材**。
- 首創「**指法手指謠**」，簡單易懂，為學習增添樂趣。
- 特別增設**認識音符&樂理教室單元**，加強樂理知識。
- 收錄**兒歌**、**民謠**、**古典小品**及**動畫**、**流行歌曲**。

定價:320元

童謠100首

- 全書**彩色印刷**、精心編輯排版、閱讀**舒服無壓力**。
- 適合用於**親子閱讀**、**帶動唱**、**樂器演奏學習**等方面。
- 樂譜採「**五線譜＋簡譜＋歌詞＋和弦**」，適用**多種樂器彈奏樂曲**。
- 掃描歌曲對應之**QRCode**，立即聆聽歌曲伴奏音樂。

定價:400元